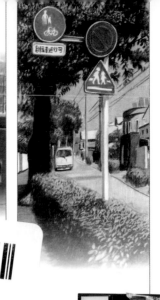

色鉛筆專家教你細膩的塗色技巧

林亮太　色鉛筆寫實
街角風景畫

Tokyo Colored Pencil Style 主辦人

林 亮太　著

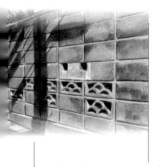

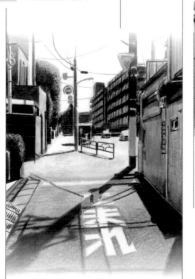

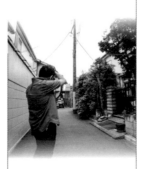

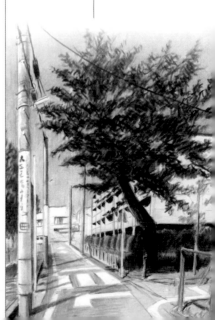

瑞昇文化

Gallery 藝廊

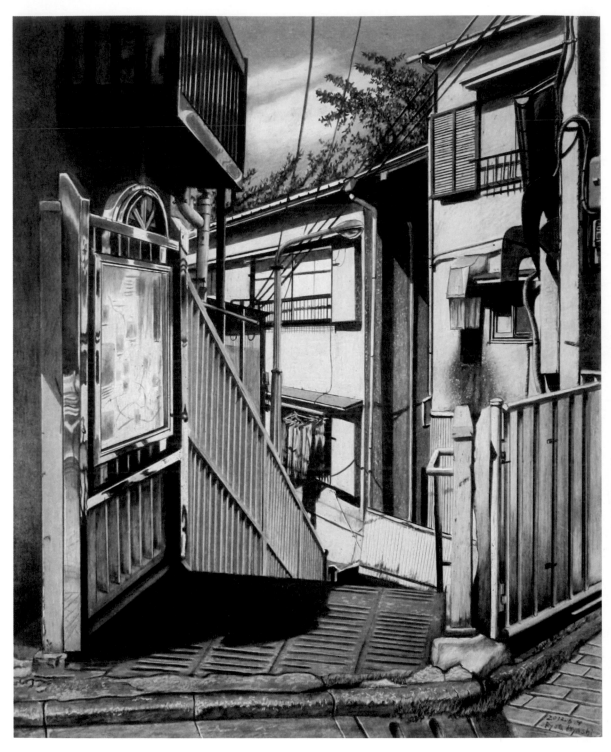

稻付的小徑　北區上十條／2012.6／380mm×455mm（F8）／KMK肯特紙

Cat Street　北區上十條／2014.8／297mm×420mm（A3）／KMK肯特紙

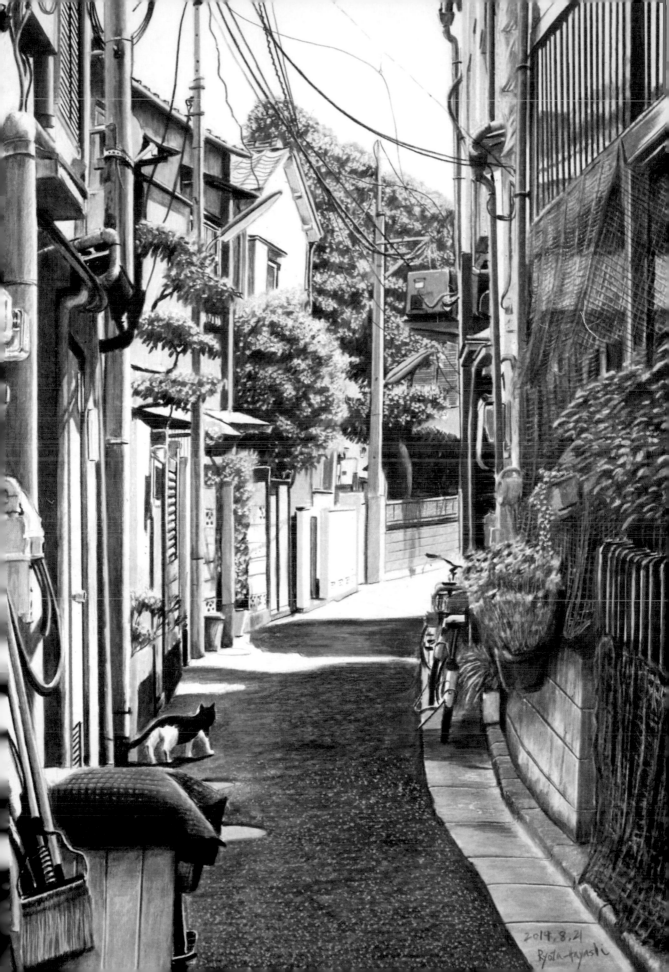

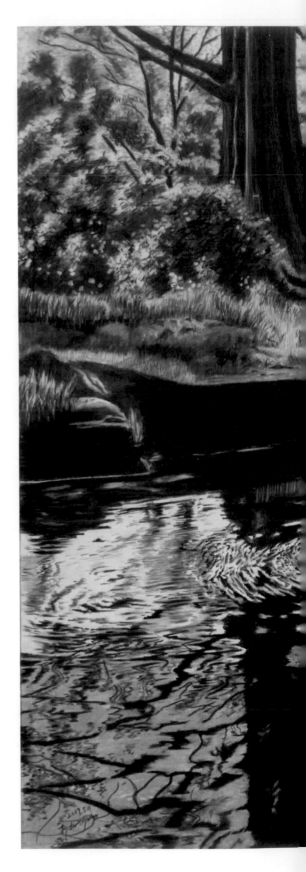

Water Colors　練馬區石神井台／2017.5
652mm×530mm（F15）／KMK肯特紙

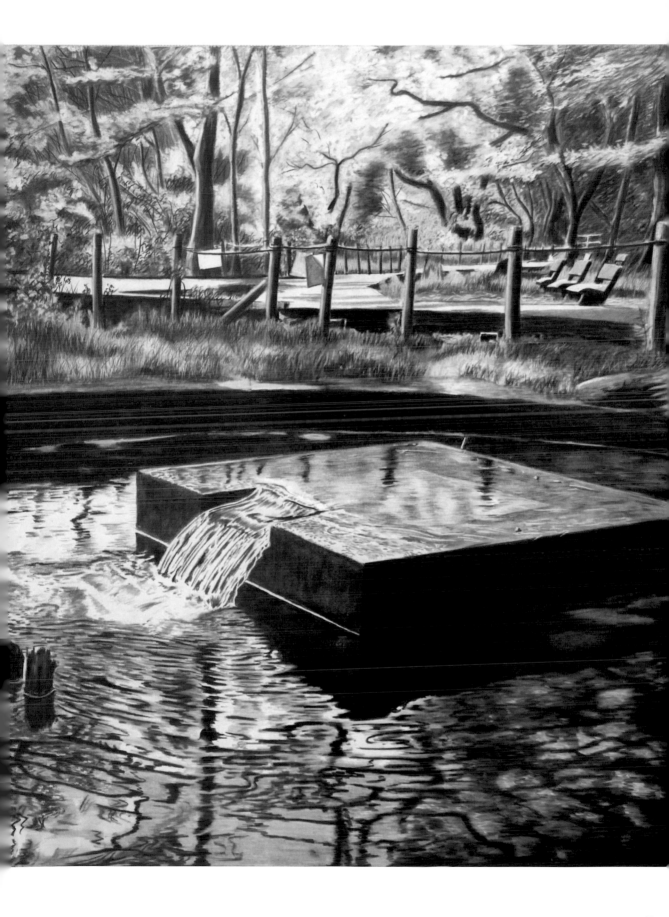

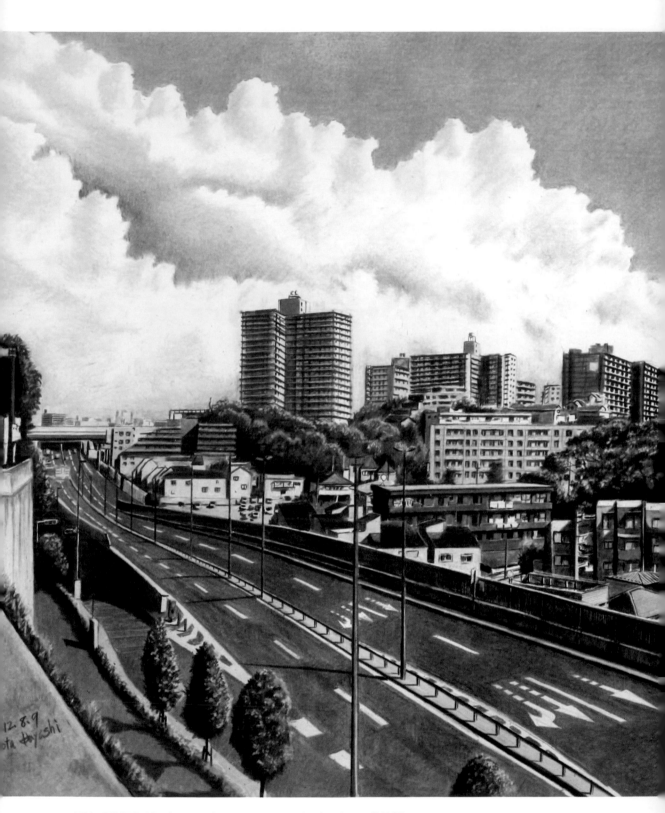

夏空 板橋區西台／2012.8／380mm×455mm（F8）／KMK肯特紙

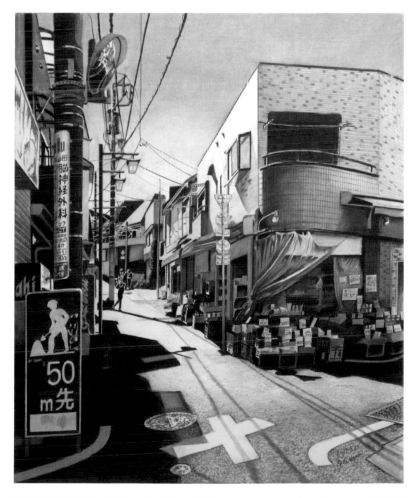

施工中的小巷弄 文京區大塚／2017.3／606mm×500mm（F12）／KMK肯特紙

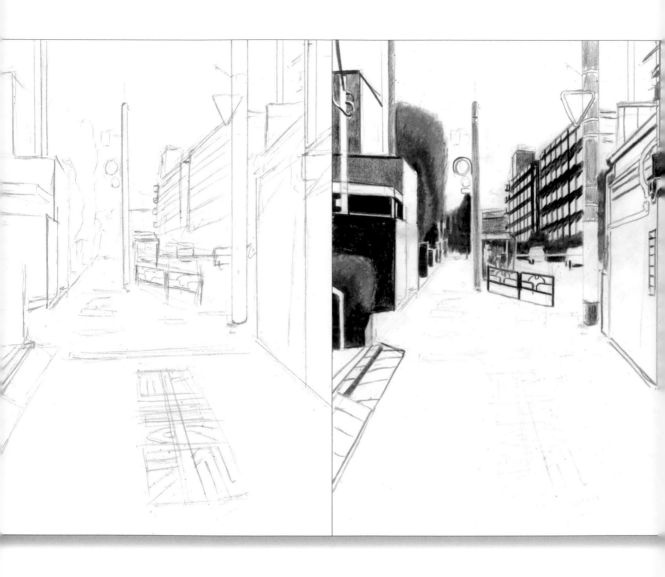

最能滿足「好想畫畫」這股衝動的工具莫過於彩色鉛筆。

前作《彩色鉛筆入門篇》的主題是「從身邊的靜物開始」，帶著大家描繪日常生活之中的常見事物，最後一章則以「小風景」為題，介紹居家附近的公園，到了本書，則希望大家將注意力轉移到更外面的視野，沒錯，就是要帶著大家繪製正式的風景畫。

雖說要畫的是風景畫，但大家不用特地跑到遙

前言

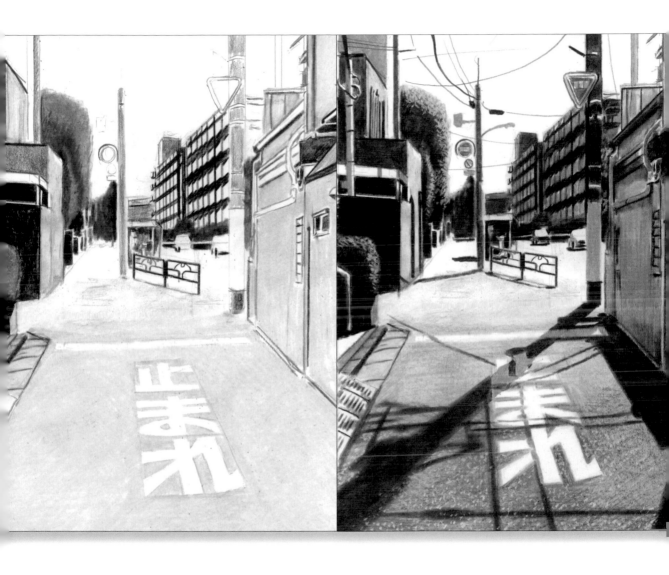

遠的風景名勝或是風光明媚的觀光地區，因為每個人的身邊其實就有許多很有魅力的景色。每當我提到「風景畫」，就會聽到很多人抱怨「要畫的景物好多，好難」，但只要能運用一點小技巧或是不同的觀點，就能比想像中更容易進入風景裡的世界。

　　本書所解說的是在描繪日常風景時，該描繪的重點景物以及某些觀點的繪製方式，說不定這會讓大家發現自己錯過了許多景色。仔細地觀察這

些重點，之前看似平凡無奇的日常景色或許也會變得很有魅力。

　　事不宜遲，接下來就讓我們一起推開風景畫的大門吧！

目錄

Gallery 畫廊 2

前言 8
基本道具 12
基本塗抹方式 17
Column 專欄 1 嘗試新的顏色 20

第1章　將街角描繪成畫

於街角邂逅的風景 22
將風景繪製成畫 24
將風景收進照片 26
繪製草稿 27
繪製陰影 28
繪製表面的質感 29
反覆塗抹顏色 30
試著重疊顏色 32
Column 專欄 2 了解顏色的元素 38
Column 專欄 3 越畫越開心的街角重點 40

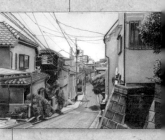

第2章　住宅區的風景

試著描繪景物 － 瓦片屋頂 42
 － 圍牆 46
 － 馬路 49
 － 電線、電線桿 52
 － 路標 54
繪製住宅區 56
Column 專欄 4 加法混色與減法混色 74

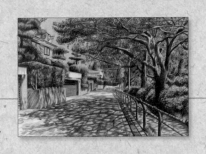

第 3 章　充滿綠意的風景

試著描繪景物 － 闊葉樹、針葉樹、前景的綠意　　77

　　　　　　　－ 前景的植栽　　　　　　　　　78

　　　　　　　－ 描繪具有透視感的綠意　　　　80

描繪綠意　　　　　　　　　　　　　　　　　82

Column 專欄 5　季節、天候、時段的差異　　96

第 4 章　有反射的風景

試著描繪景物 － 金屬　　　　　　　　　　98

　　　　　　　－ 水　　　　　　　　　　　101

　　　　　　　－ 玻璃　　　　　　　　　　104

繪製路面的反射　　　　　　　　　　　　106

Gallery 畫廊　　　　　　　　　　　　　118

練習專用的草圖集　　　　　　　　　　123

結語　　　　　　　　　　　　　　　　126

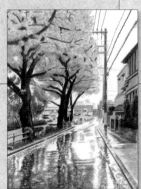

基本道具

一開始先為大家介紹道具。主要的道具如下。

- ・彩色鉛筆
- ・繪圖紙
- ・削鉛筆機
- ・橡皮擦
- ・自動鉛筆、鉛筆
- ・相機、智慧型手機

接下來將介紹這些主要道具的選擇重點。

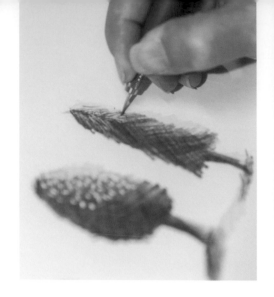

彩色鉛筆

彩色鉛筆的優點在於輕巧，方便攜帶，也方便使用後收拾。本書使用的是繪圖專用的彩色鉛筆。相較於一般比較容易買得到的彩色鉛筆，這種繪圖專用彩色鉛筆的筆芯較軟，很方便重覆塗抹。使用手邊現有的彩色鉛筆當然也可以，不過若從利用紮實的筆壓大量塗抹這點考量，繪圖專用的彩色鉛筆還是比較適合。

常見的彩色鉛筆製造商

接著要介紹筆者常用的彩色鉛筆。從費用來看，剛入門的讀者比較能負擔的應該是12色的彩色鉛筆。不同的製造商會出不同顏色的彩色鉛筆，之後若遇到沒有的顏色再零買即可。

三菱Uni Colored Pencil Pericia

這是三菱鉛筆株式會社銷售的日製彩色鉛筆。三菱的Uni Color系列已經很受歡迎，Pericia更是令人想擁有的逸品。其配方為特殊蠟的筆芯較柔軟，具有油畫般重覆塗抹的筆觸。

Holbein Artist 彩色鉛筆

這是由日本好賓工業株式會社出品的彩色鉛筆。特色是粗實的筆桿與筆芯，是初學者也容易使用的系列。特徵是顏色的選擇性較多。

Karisma Color

這是由美國諾威屈伯德集團製造的彩色鉛筆，在日本則是由株式會社Bestec銷售。特徵是顏色粒子很細緻，很適合以重覆塗抹的方式混色。筆觸很柔軟、滑順，本書也會使用這種彩色鉛筆，說明繪圖的技巧。

為何選擇林亮太24色組合

這是本書選用的顏色組合。之所以選擇較多的褐色與灰色，是因為中間色系需要比較多的時間混色，如果手邊有褐色或灰色，就能節省混色的時間，也很適合調整原色的飽和度。如果要購買缺少的顏色，建議購買中間色系的顏色。在需要的時候再零買即可。

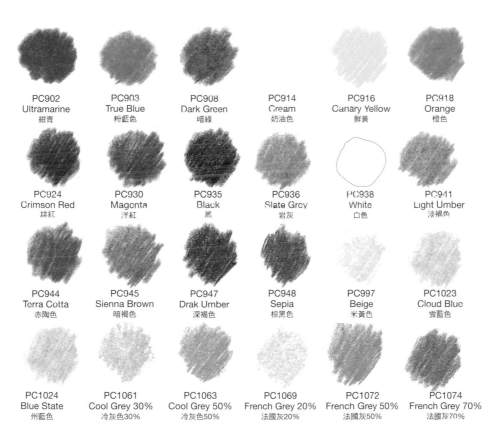

PC902 Ultramarine 紺青	PC903 True Blue 粉藍色	PC908 Dark Green 暗綠	PC914 Cream 奶油色	PC916 Canary Yellow 鮮黃	PC918 Orange 橙色
PC924 Crimson Red 緋紅	PC930 Magenta 洋紅	PC935 Black 黑	PC936 Slate Grey 岩灰	PC938 White 白色	PC941 Light Umber 淡褐色
PC944 Terra Cotta 赤陶色	PC945 Sienna Brown 暗褐色	PC947 Drak Umber 深褐色	PC948 Sepia 棕黑色	PC997 Beige 米黃色	PC1023 Cloud Blue 雲藍色
PC1024 Blue State 州藍色	PC1061 Cool Grey 30% 冷灰色30%	PC1063 Cool Grey 50% 冷灰色50%	PC1069 French Grey 20% 法國灰20%	PC1072 French Grey 50% 法國灰50%	PC1074 French Grey 70% 法國灰70%

不同製造商之間的色差

只要比較標準彩色鉛筆組的紅色，就能看出不同製造商之間的色彩，建議大家多試用幾家不同的製造商，找出喜歡的筆觸與顏色，也可以利用不同製造商的彩色鉛筆混出自己喜歡的顏色。

Karisma Color
PC924
Crimson Red

Pericia
113
Geranium Red

好賓
OP042
Carmine

紙

最常用的是KMK肯特紙（muse製）。這種紙的表面很光滑，適合繪製筆觸細膩的風景寫真，也很容易上色，適合重覆塗抹。

KMK肯特紙的厚度分成#150與#200兩種，大小則分成A4、B4等，有一包5張～50張的種類。一開始建議選購較厚的#200，大小則是較小的A4，才比較容易鋪在桌上。當然也可以使用肯特紙以外的紙張。

如何使用紙？

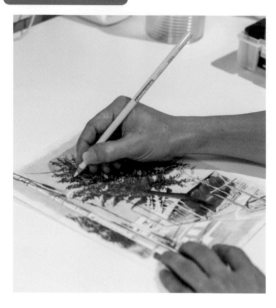

如果是A3大小以下的小作品，通常會直接從素描簿撕一張紙來畫。只要桌子沒有太明顯的傷痕，通常不會使用墊板。使用彩色鉛筆作畫時，會需要塗抹，所以放在桌上畫，比較容易調整筆壓，也能畫得紮實一點。如果要畫的是沒辦法放在桌上作畫的大型作品，就會用水將畫紙貼在畫板上，然後再架在畫架上作畫。

畫好後，當然可以就畫好的狀態保存，也可以在筆觸較弱的部分噴些繪畫專用的固定液（Fixative）。正在畫的小作品可放在透明資料夾保護，貼在畫板上的作品則常常就這樣放著，不會花太多心思保存。方便保存這點，或許也是使用彩色鉛筆作畫的樂趣之一。

其他道具

尺

繪製草稿的網格或是人工建造物的直線時，都會用到尺。可依照版面的大小選擇30～50公分的尺。

削鉛筆機

大範圍塗抹或是用力地塗抹後，彩色鉛筆的筆尖就會變鈍，這時候就需要削尖筆尖。可選擇手搖式、電動式削鉛筆機或是隨身攜帶型削鉛筆機。

筆者愛用的是株式會社Bestec生產的Prosharper CPS01。這款削鉛筆機可將鉛筆削得很好，而且不會把筆尖削得太尖，可立刻拿來作畫。

Prosharper CPS01

手搖式削鉛筆機

橡皮擦

彩色鉛筆常給人「很難擦乾淨」的感覺，不過，如果是筆芯較軟的繪圖專用彩色鉛筆，一般的橡皮擦就能擦乾淨。市面上也有彩色鉛筆專用橡皮擦，但一般的塑膠橡皮擦就很夠用了。較細微的部分則可改用筆型橡皮擦或電動橡皮擦。

不過，橡皮擦也很挑紙使用，例如肯特紙的表面很光滑，所以比較不會因為橡皮擦而變粗，但如果是又薄又軟的影印紙或水彩紙，就會因為使用太多次橡皮擦而變皺。

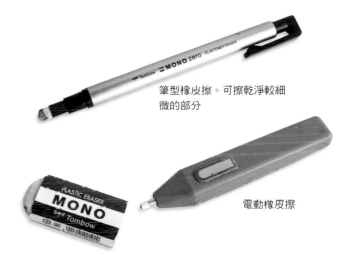

筆型橡皮擦。可擦乾淨較細微的部分

一般的塑膠橡皮擦

電動橡皮擦

自動鉛筆、鉛筆

繪製草圖時，通常會使用自動鉛筆或鉛筆。不管用的是哪一種，都建議使用容易上色、容易擦乾淨的2B鉛筆。如果是短時間的素描，也有可能直接利用彩色鉛筆繪製草圖（連陰影一起畫）。

筆刀

筆刀很適合在進行精密作業的時候使用，例如繪製葉子時，可用來刮除畫的表面。（於p.76解說）

數位相機
智慧型手機

畫靜物的時候，常常會看著實際的物品作畫，但是在畫風景畫的時候，通常會將風景拍成照片再作畫。遇到好的題材時，不妨先利用數位相機、智慧型手機拍成照片。這類照片也可放大，所以建議盡量以大一點的檔案格式來拍。

增加方便性的道具

羽毛掃

用手摩擦畫的表面，顏色就會暈開，所以先準備羽毛掃的話，就能將橡皮擦的屑屑或彩色鉛筆的粉輕輕掃掉。如果沒有羽毛掃，可改用衛生紙。

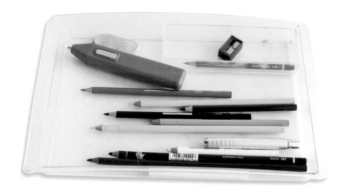

托盤

可將桌上的道具集中在整理托盤。如果把彩色鉛筆放在桌上，有可能會滾來滾去，削鉛筆機也有可能會把畫弄髒，所以最好把這些道具放在托盤裡集中管理。

削鉛筆機垃圾筒

我們常常會在桌子上削鉛筆，所以為了避免每次都跑到垃圾筒旁邊，不妨先準備一個小的容器。我的某幾位學生是使用紙折成的小盒子或是空的果醬瓶。只要是方便攜帶的容器就沒問題。

基本塗抹方式

即使是風景畫，也常會出現各種質感的景物，有些景物需要朝同一個方向塗抹，有些則可塗個大概就好，重點在於重現各種景物的質感。

讓畫面更多元的兩種塗抹方式

除了一般拿鉛筆的方式之外，讓我們再多學兩種隨著塗抹面積與顏色濃度調整的握法。不同的握法會造成不同的施力方式，所以線條顏色的濃度也會跟著改變。

用力塗抹細微的部分

需要在細微的部分用力塗抹時，可拿短一點，然後讓鉛筆垂直。這種握法可呈現較硬的筆觸與較濃的顏色，很適合在突顯顏色的時候使用。

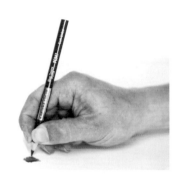

輕輕塗抹大範圍的顏色

需要大範圍輕輕塗抹時，可拿長一點，讓鉛筆躺平，然後輕輕握著筆桿。這種握法可輕鬆地大範圍塗抹，所以能用來繪製天空這類大面積的均勻色塊，而且這種畫法特別重視速度，因為畫得快一點，可避免顏色變得不均勻。

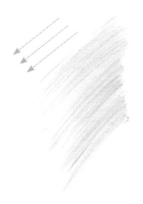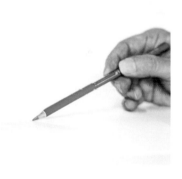

一次塗不滿的時候

有時候不需要一次塗太大的範圍，此時可邊塗，邊補滿與旁邊色塊的接縫處，接著再於接縫處塗抹，直到看不出接縫處為止。

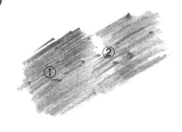

在現有的色塊旁邊塗抹顏色，慢慢地補起接縫處

接著再於①、②上面塗顏色，讓接縫處消失。

排線

排線是基本的塗抹方式之一。不同方向的線條重疊後，可減少顏色的落差。本書也常使用這種塗抹方式，建議大家務必學會這種方式的祕訣。

繪製方式

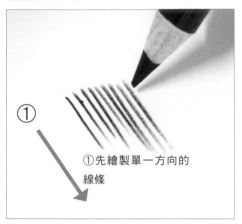

①先繪製單一方向的線條

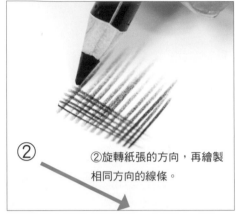

②旋轉紙張的方向，再繪製相同方向的線條。

重點

改變塗抹方向時，建議旋轉紙張的方向。一來比較簡單，二來手的角度與繪製的方向都能固定，也就能讓線條疊在一起。

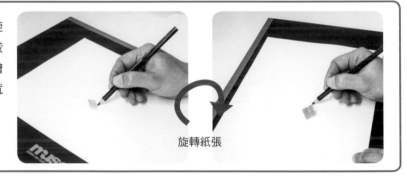

旋轉紙張

各種排線

調整排線顏色的深淺、筆畫粗細與重疊次數都可創造各種質感。本書基本上都是利用這種方法塗抹顏色，所以請大家先動手畫畫看各種排線吧！

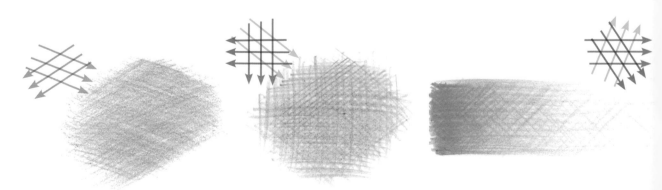

斜線×斜線的輕薄排線

直線×橫線×斜線的排線

調整排線的顏色深淺與密度，畫出漸層的顏色

除了排線之外，請大家多試試不同的繪製方式，掌握使用彩色鉛筆的手感。熟悉畫具之後，就能畫出更多元的畫面。

試著以不同的筆觸繪圖

點點的感覺 　　　　　　短而快速

有點弧度 　　　　　　畫圈的感覺

也可以繪製很多條細長的直線

繪製細長的線條

在有限的空間裡均勻上色

還不熟悉彩色鉛筆時，很難控制力道，也常會塗出不均勻的色塊。建議大家先畫個正方形、圓形或三角形，練習在圖案內側裡均勻上色吧！

繪製漸層色

讓色塊平滑銜接的塗抹方式。

依照風景的特徵作畫

各種筆觸可用來呈現風景的質感。

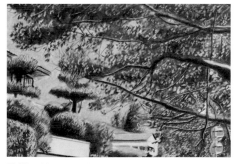

點描可繪製出茂密的葉子。

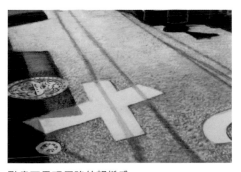

點畫可呈現馬路的粗糙感

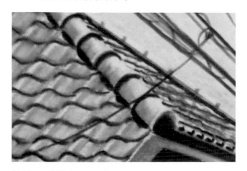

細線可重疊出屋頂的曲面

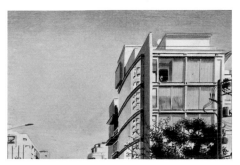

漸層可畫出顏色漸遠漸淡的天空。

Column 專欄 1
嘗試新的顏色

打算利用彩色鉛筆作畫而準備購買彩色鉛筆組合時，經濟上若不是那麼寬裕，建議先購買12色組合或24色組合，先利用這些顏色畫畫看，一開始應該不會覺得顏色不足。

等到比較熟悉彩色鉛筆畫之後，就會進入顏色不太夠用的時期。實際上，彩色鉛筆畫需要幾種顏色才夠呢？就理論而言，手邊只要有印刷三原色（青色＝Cyan、洋紅＝Magenta、黃色）加上黑色，基本上就可組合出所有顏色（與彩色印刷的原理是一樣的）。所以只要有12色組合，應該可涵蓋所有顏色才對（12色組合裡面沒有青色與洋紅色，所以通常會以近似的藍色與紅色代替）。

不過這時候得混色。舉例來說，風景畫一定會出現灰色，例如柏油、房子的牆壁都是灰色，而且這些灰色還會隨著光線強弱產生變化，在每個季節與時間都有不同的面貌，但是多數廠商的12色組合都沒有灰色，要利用現有的顏色混出灰色也很麻煩，而且除了以黑色與白色混出灰色之外，有時還得摻雜其他顏色。如果是直接原色與原色就能混合的綠色（藍色＋黃色）或是橘色（紅色＋黃色），的確是比較簡單，但是有的灰色卻帶點紅色，有的又有點偏藍，要以細微的筆壓調整混合相同顏色，才能混合出需要的灰色，這可是很講究技巧的混色方式，所以與其這麼麻煩，買一枝灰色的彩色鉛筆還比較省時省事。如果需要偏紅的灰色，可利用法國紅與暖灰色混合，如果需要偏藍的灰色則可使用冷灰色。筆者使用的Karisma Color是連法國灰10%、20%、30%這種在濃度上都做了細微調整的灰色。

「有這種顏色就簡單了！」若有這種感覺，那就是購買新顏色的時候。大部分的彩色鉛筆廠商除了賣整組的之外，也有零賣的商品。如果是大間的美術用品專賣店，也會準備試用的彩色鉛筆，大家不妨以零買的方式添購新的彩色鉛筆，而且不管是多麼昂貴的彩色鉛筆，一枝頂多是300日圓，相較於油畫或岩畫的畫具，彩色鉛筆真的便宜許多，建議大家在覺得有必要的時候購買新的彩色鉛筆。

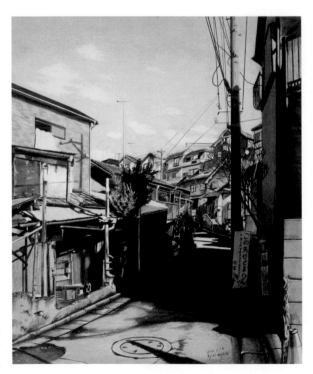

小春日和　板橋區赤塚／2013.1／
380mm×455mm（F6）／KMK肯特紙

第 1 章　將街角描繪成畫

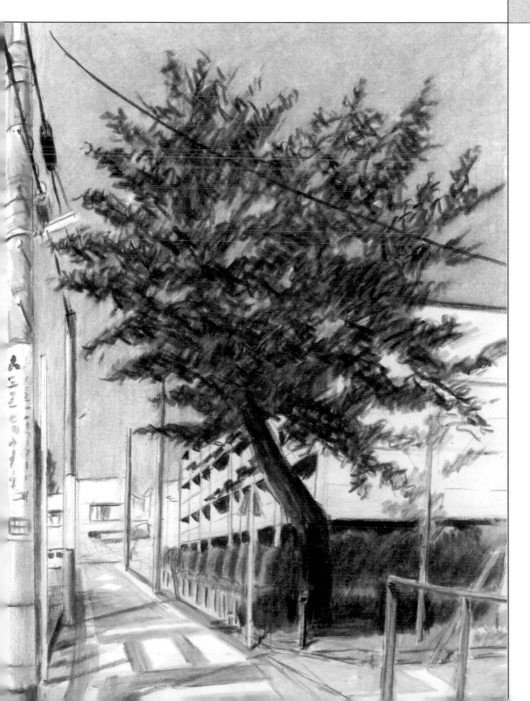

於街角邂逅的風景

筆者常畫的不是風光明媚的名勝，而是日常隨處可見的「街角」一隅。或許這些平常不經意穿梭的場所，才藏著令人動心的一景一物。

街角主題

馬路、圍牆、水邊的建築物，不用捨近求遠，迷人的主題就在這裡。

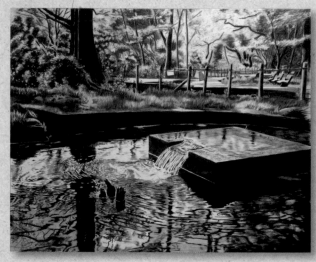

湧出的水。倒映在水面的天空與樹木十分吸睛。

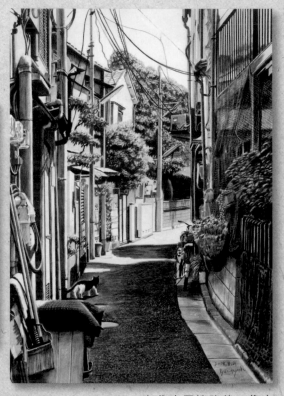

在住宅區迷路的一隻小貓。充滿生活感的打掃工具、腳踏車與小花圃。

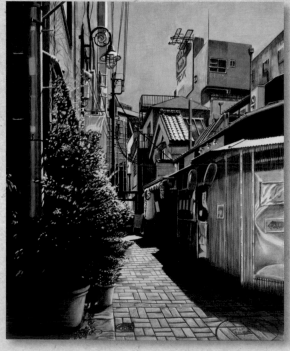

這是商店街裡的小巷弄。在建築物圍出的巷弄裡，燈籠、掛布、盆栽，許多景物混在一起。

散步時的視線

這是在散步的時候，突然瞥見的風景。所以畫
中的視線就是當時的視線。

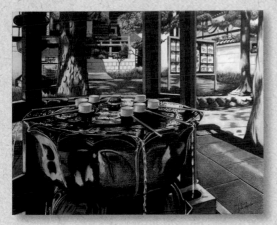

不自覺走近的手水舍。以倏然一見的
視線作畫。

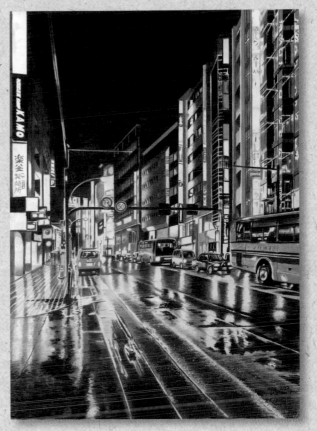

畫面的橫圖像是英文字母的K。

饒富質感的寶庫

凹凹凸凸的、充滿顆粒的、表面光亮的…在
街角偶遇的景物都有不同的質感。

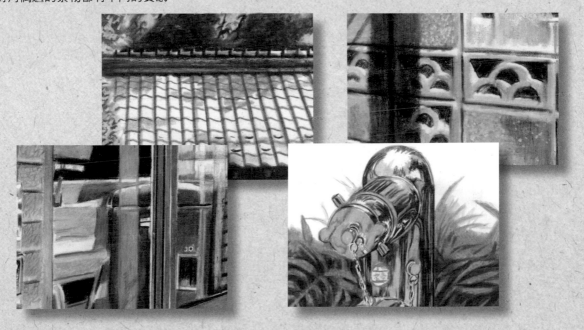

將風景繪製成畫

繪製風景的方法有很多，筆者習慣先將要畫的場所拍成照片，再開始作畫。

將風景收進照片

如果對某些日常的風景有感覺時，可先拍成照片。由於不會太常帶著相機出門，所以也會使用智慧型手機拍照。

繪製草稿

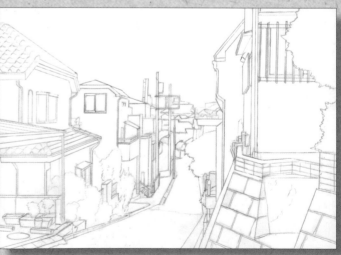

草稿就是參考照片繪製的線條稿。這時候不需要原封不動的照描，而是要省略相對不重要的部分，並調整照片的傾斜角度。與照片不同的是，手畫的線條比較有溫度。

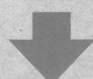

繪製陰影

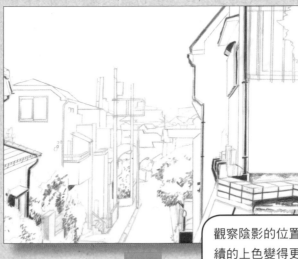

觀察陰影的位置之後再繪製，可讓後續的上色變得更栩栩如生。請仔細觀察光線的走向以及陰影的形狀與位置。

繪製表面的質感

重覆塗抹上色

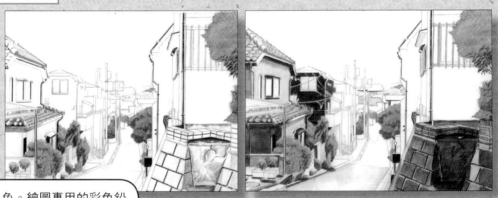

接著是塗抹上色。繪圖專用的彩色鉛筆可在重覆塗抹之後，呈現如油畫般的光澤，而且也可透過筆壓增添局部的變化，替整幅畫增添張力。

完成

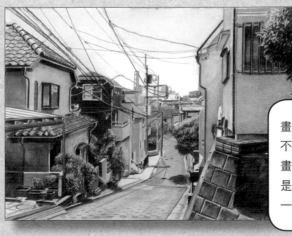

畫一張畫大概需要一週的時間。如果不想上色就停止，抱著開心的心情作畫是利用彩色鉛筆的訣竅。彩色鉛筆是很容易準備與收拾的畫具，只要有一小塊屬於自己的空間就能畫畫。

將風景收進照片

照片終究只是參考用，不需要描繪出所有景物。建議大家別太依賴照片，而是要了解照片的優缺點後，再好好運用。

拍攝某些場所的照片

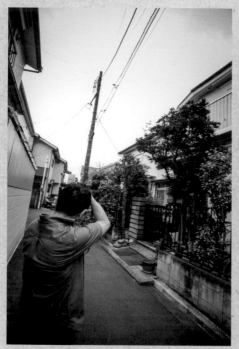

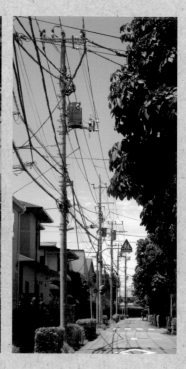

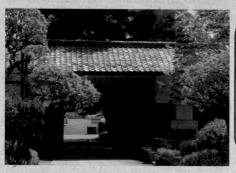

・我通常會先考慮構圖再拍照，但如果遇到覺得不錯的場所，則會拍好幾張不同角度的照片。

・天氣有點陰陰的也沒關係，作畫時，偶爾也會改變天氣的狀況。能隨心調整就是畫畫的美好之處。

・照片的色調有時會與當地不同。實際走一趟現場，感受當下的氣氛也是很棒的事。

也有這種使用方法

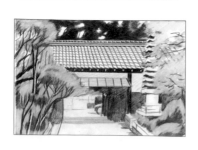

一如定點觀測的手法，將畫到一半的畫拍成照片，然後從遠處觀察，就能更客觀地看待自己的畫。畫一旦完成，就無法還原，所以先拍成照片，之後就能拿出來回想之前的狀態。

繪製草稿

按著是參考照片繪製草稿。照片有時候因為鏡頭的特性而拍得有點歪斜，可在繪製草稿時予以修正。

活用照片時的重點

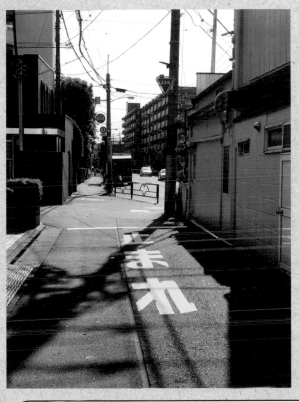 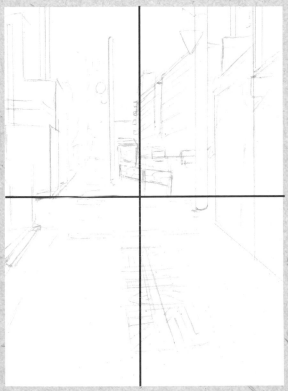

- ・對齊水平與垂直。如果照片拍得不是太方正，可在繪製草圖時調整。在繪製草稿時，先繪製格線。
- ・看不出所以然的部分可以不用畫。因為是畫，所以省略也無妨。
- ・風景通常會出現很多直線，建築物的小窗戶一般都會畫得簡單一點，會用到尺規的是直線較長的電線桿或其他景物。

與描圖不同嗎？

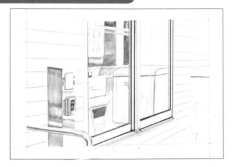

畫得像照片跟拍的照片是兩碼子事。一提到描圖，比較先想到的是某種「作業」而不是「作畫」。在繪製草圖時繪製網格之後，「作畫」的比重就會大於描圖，但建議別把網格畫得太細，否則就會很像在描圖，而不是在「作畫」。

繪製陰影

以較深的顏色繪製陰影，可突顯輪廓。看照片的時候，請觀察哪裡是亮部，哪裡又是陰影。若是繪製風景畫，則可利用黑色做出紮實的陰影。

仔細分辨陰影

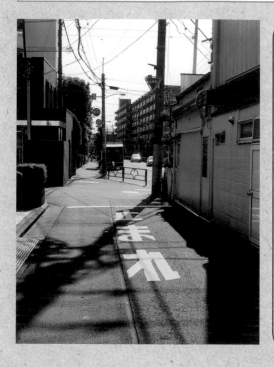

讓我們仔細觀察參考的照片吧！觀察陰影的位置，從中找出作畫的提示。

注意最亮與最暗的部分

觀察照片時，先找出畫面裡的亮部與陰影。最暗的部分要在繪製陰影時，用較深的顏色塗抹，最亮的部分則可留白。

確認光線的方向

也可注意光線的方向，藉此了解陰影的差異性。

陰影不是只有一種顏色

大部分的人都以為陰影＝黑色，但其實陰影並非都是黑色，陰影常會與景物的顏色混在一起，所以通常是以混色的方式繪製。

依照氣溫與季節調整色調

想要陰影看起來溫暖一點時，可選擇紅色或棕色繪製，若想要營造較為寒冷的感覺，則可繪製偏藍色的陰影，總之陰影可根據當下的氣溫或畫面的氛圍繪製。

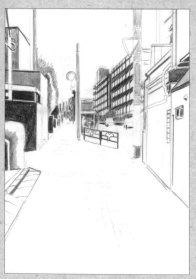

在建築物的陰影部分，一樓通常會是顏色較深的陰影。利用單色調的陰影畫出建築物的骨架，是營造明顯對比的訣竅。

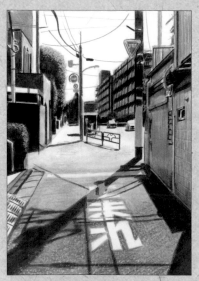

馬路上的陰影可在後續塗色時再畫。可畫成與地面混合的顏色。

繪製表面的質感

作者使用的油性彩色鉛筆的筆芯較軟，比較方便重覆塗抹顏色，也可營造猶如油畫的質感。

利用反覆塗抹營造光澤感

油性彩色鉛筆不僅能透過反覆塗抹混色，還可讓顏色變得更有層次。光線反射部分只需要留白。

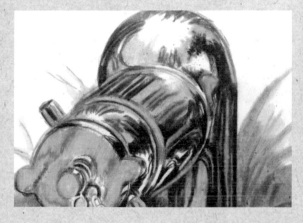
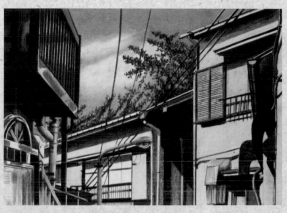

別讓線條太銳利

使用彩色鉛筆畫線條時，記得別畫得太銳利，看起來才不像彩色鉛筆畫的線條。

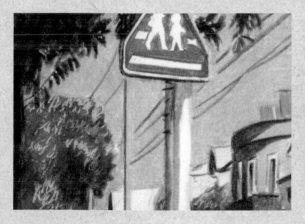

筆壓可呈現個性。筆壓的強弱是相對的

與水彩筆不同的是，彩色鉛筆是很能突顯個性的畫具。雖然一般的筆輕輕畫也能畫出顏色，但是色調與運筆的手法都與個性息息相關，而彩色鉛筆則更能透過線條與填色的強弱突顯個性。有些人寫字時，習慣用力寫，有些人則習慣輕輕寫，所以才說筆壓就是個性，如果本來就是輕輕寫字的人，也不需要勉強自己把顏色畫得很深，依照自己所想的強弱作畫就夠了。

反覆塗抹顏色

彩色鉛筆可利用在紙上反覆塗抹的方式混色。描繪風景畫較常使用中間色，而混色可營造細膩的色調。

利用混色的方式混出顏色

混色的基本常識

彩色鉛筆可直接在紙上混色，不需另外準備調色盤。如右圖所示，將黃色（916）與藍色（903）的色塊疊在一起，就能混出綠色。

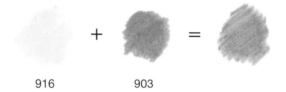

916　　　　　903

混色的訣竅

在還不熟悉混色前，先以較輕的筆壓混色看看。不要一直讓顏色交互塗抹，而是先求塗得均勻一點，才能混出漂亮的顏色。

從亮色系塗到深色系。一開始塗抹的顏色會比較鮮明。

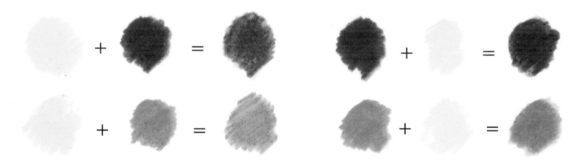

若選擇太多種顏色，會讓顏色越混越髒。

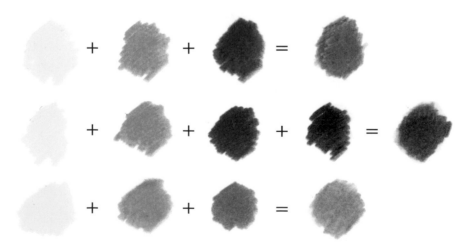

主要利用藍色、紅色、黃色混合出12種以上的顏色。基本上，會在明亮的色塊上面塗抹深色的色塊。越先塗抹的顏色越是鮮明。

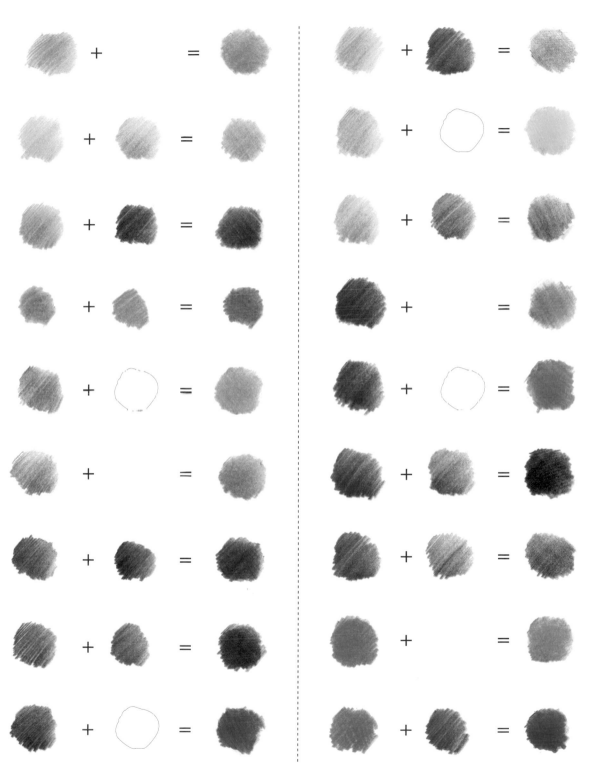

以混色的方式混出綠色後，就能畫出各種樹木的綠色。（p.76）

以不同顏色混出的紅色，除了可以用來繪製郵筒外，還可繪製路標、紅綠燈等這些人工建造物，也可用來繪製深秋的景色與花草。

試著重疊顏色

接下來要請大家一邊參考照片，一邊試著重疊顏色，從重疊的順序與塗抹的強度體驗一下重疊顏色的訣竅。

左側前景處有電線桿，中央偏左有條朝向遠景的馬路，右側中景處有櫻樹，櫻樹後面有大樓，馬路盡頭則另有一棟建物。這幅風景的景物較少，綠色較多，很適合作為風景畫的練習。

1

一開始不用太過小心，先以黑色彩色鉛筆PC 935 Black約略描繪各景物，偏暗的部分則在此時稍微畫得深一點。

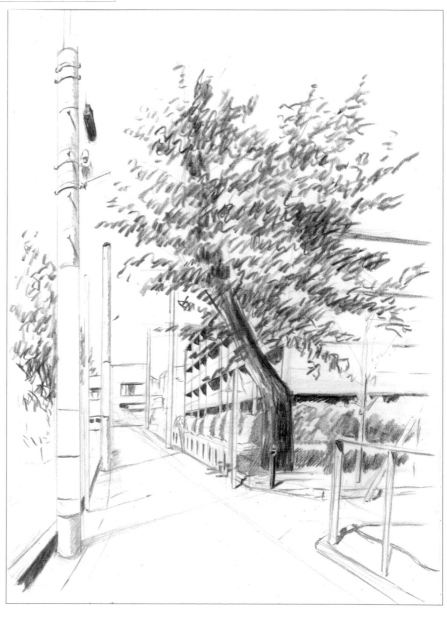

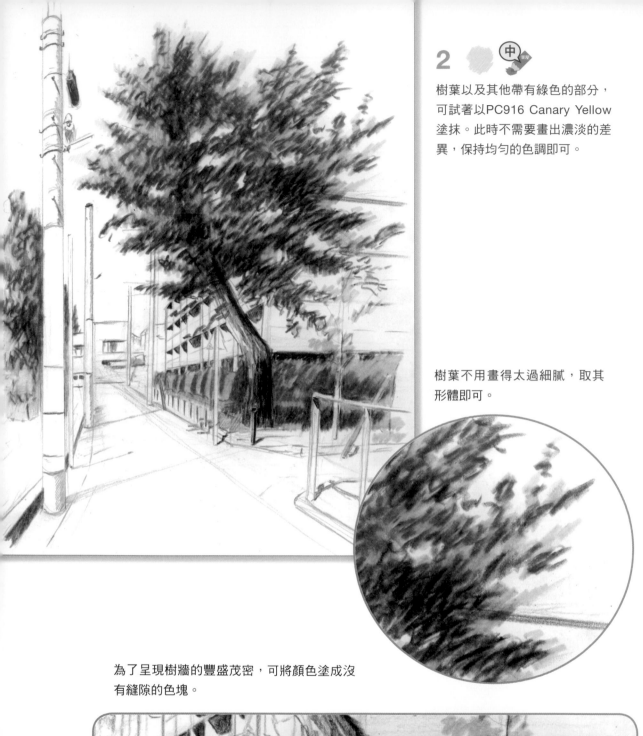

2

樹葉以及其他帶有綠色的部分，可試著以PC916 Canary Yellow塗抹。此時不需要畫出濃淡的差異，保持均勻的色調即可。

樹葉不用畫得太過細膩，取其形體即可。

為了呈現樹牆的豐盛茂密，可將顏色塗成沒有縫隙的色塊。

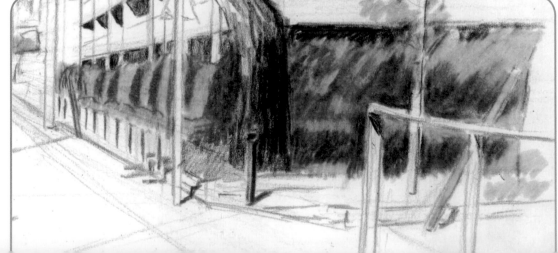

天空是以細密的排線繪製。

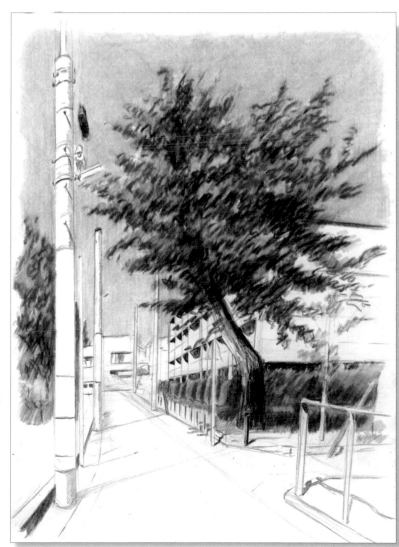

3

樹木使用PC903 True Blue塗抹，
天空則使用PC1024 Blue Slate
繪製，總共使用了兩種藍色，不
過在某些情況下，只使用PC903
True Blue就足夠。在塗抹天空的
顏色時，也可塗在樹木上，讓藍
色變成綠色。藍色系的顏色也只
需要保持均勻的色調，不需要特
別賦予濃淡變化。

4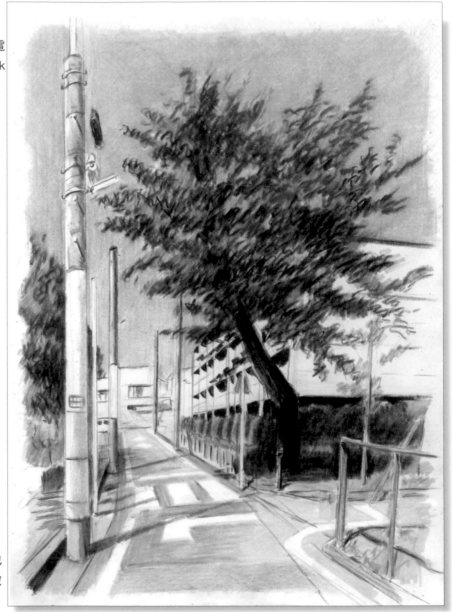

接著以PC 997 Beige替路面與電
線桿上色，接著再以PC947 Dark
Umber為樹木與馬路增添陰影。

柏油不一定只能以灰色塗抹，也
可利用褐色繪製。這次就是以散
發溫暖質感的米黃色填色。

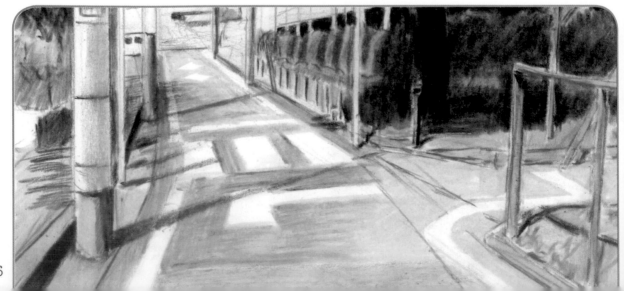

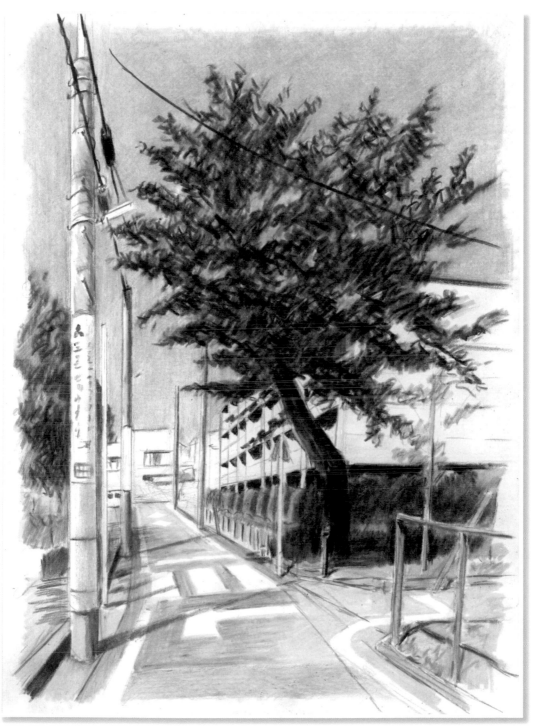

5 最後再利用PC935 Black強調陰影就完成了。可試
著畫出電線桿上面的小字。

即使顏色不多,也能透過顏色的重疊方式、塗抹
方式呈現原有的質感。從下一章開始,讓我們以
各種風景為題材,繼續畫下去吧!

繪畫由「形狀、顏色、構圖」三種元素組成，而元素之一的顏色又以「色彩、亮度、飽和度」這三個元素（三屬性）構成。若要仔細介紹顏色的這三個元素，恐怕得寫成一本書才說得清楚，所以先了解有關彩色鉛筆的部分就夠了。

色相

首先是色相。簡單來說，色相就是顏色種類。12種顏色組合的彩色鉛筆包含紅色、藍色、黃色、綠色以及其他顏色，若將這些顏色畫成頭尾相連的環狀構造就稱為色相環。想必有些讀者曾在國中的美術課看過色相環才對。

何謂色相環

色相環就是依照順序，有系統地將顏色排成一圈的環狀構造。在色彩環相鄰的顏色可連接成漸層色，這就是為什麼彩色鉛筆的顏色不多，卻能透過重覆塗抹的方式畫出漸層色的原因。

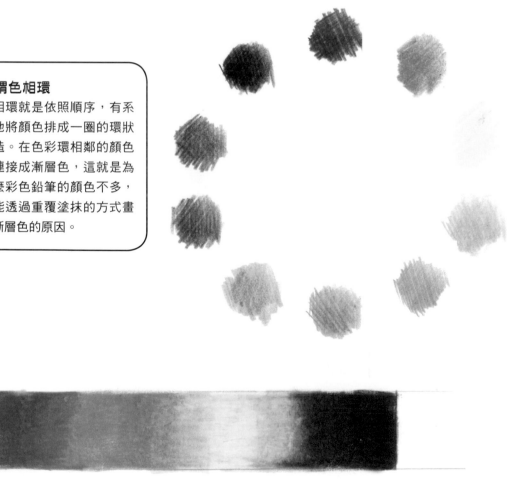

亮度與飽和度

亮度代表顏色的明暗，有時會說成亮紅色或暗紅色。

飽和度則代表顏色的鮮豔度，有時會說成鮮紅色與褪色的紅色。

讓我們以實際的例子說明亮度與飽和度的差異。假設風景裡，有一座紅色郵筒。色相的紅色是接近原色的紅色，但是單憑這種紅色，是無法呈現紅色郵筒所有的紅。

如果要以12色組合的一種紅色來表現紅色郵筒的色彩，只能透過筆壓的強弱控制，但還是很難呈現紅色郵筒的質感。

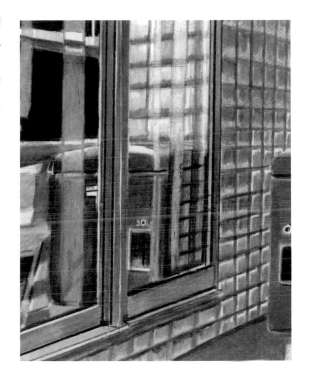

請大家仔細觀察看看，沒有被陽光照到的紅色是什麼樣的紅色呢？看起來有點老舊、髒髒的部分，又是哪種紅色呢？

從「亮度」解釋的話，陰影處的紅色是暗紅色，以「飽和度」解釋的話，屬於褪色的紅色。不管是暗紅色還是褪掉的紅色，都很難只憑12色組合裡的紅色呈現。

那麼該怎麼做才能畫出暗紅色或褪掉的紅色呢？如果要以12色組合的彩色鉛筆來畫，暗紅色可利用黑色或藍色混色，呈現低亮度紅色。

褪掉的紅色則可利用褐色或白色畫出低飽和度的紅色。

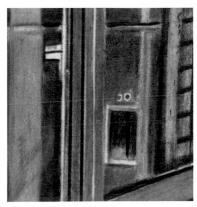

順帶一提，不管是什麼顏色，將亮度拉至最高之後，都是沒有顏色的白色，將亮度降至最低之後，都是最暗的黑色。飽和度最高的顏色就是色相環裡的顏色。一旦將飽和度降至最低，任何顏色都會變成灰色。亮度與飽和度很容易讓人搞混，但還是建議大家先記住兩者之間的差異。

大家都喜歡什麼樣的風景呢？在觀光勝地看到風光明媚的風景或高聳的名山，任誰都希望「好想把眼前的風景畫成畫吧！」就這層意義而言，將這些像是明信片的風景畫成畫，的確是很讓人開心，但是不管怎麼說，隨處可見的街景還是最吸引我，或許是我太搞怪了吧（笑）。

電線桿或路標或許是最具代表性的日常景物之一，但這些景物會在內文介紹，所以在此讓我們先關心其他的景物吧！

我的風景畫中最常出現的景物是哪些？電線桿、房屋、綠意盎然的樹木雖然都很常畫，但有一樣東西比它們更常出現，大家猜到是什麼了嗎？答案就是「馬路」。

最常令我有感覺的風景，通常是在散步的時候發現的，如果是開車或騎腳踏車，常常會因為移動速度太快而錯過想畫的風景，所以在大部分的情況下，我都是在散步之際，突然在馬路上遇見充滿魅力的風景，此時的視線當然是站在馬路上的高度，所以不管畫什麼，都一定會畫到馬路（當然也有例外，例如在公園或河邊散步），而且大部分的馬路都會是柏油路。

就算是柏油路，只要細心觀察就會發現，柏油路也有很多不同的顏色。大家或許都以為柏油路是灰色，但只要讓這種灰色帶有一點不同的顏色，就能讓觀眾感受到不同的季節或溫度，例如我就很常讓灰色帶點褐色（暖色系），藉此拉高體感溫度，以及呈現光線的溫度。

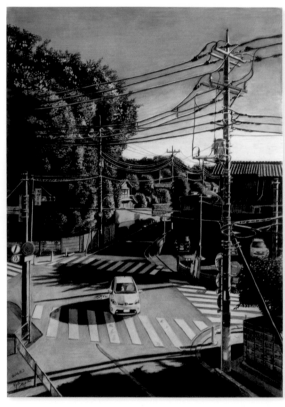

初夏的十字路口　志木市柏町／2016.11／594mm×420mm／KMK肯特紙

第 2 章　住宅區的風景

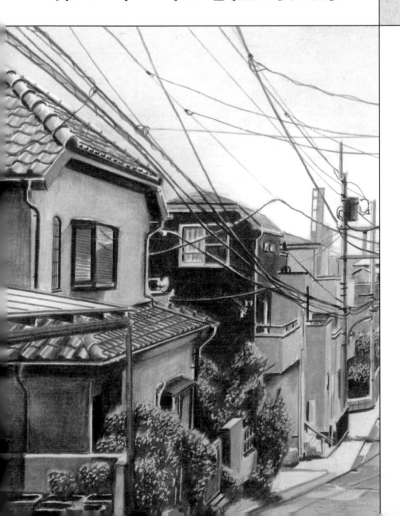

試著描繪景物

在繪製大型作品之前，可先試著從小的景物開始。
接下來為大家介紹繪製各種景物的重點。

瓦片屋頂

以日本傳統房屋的瓦片屋頂為例，讓我們試著描繪寺廟的山門吧！技巧是抓住瓦片規則並列的形狀。

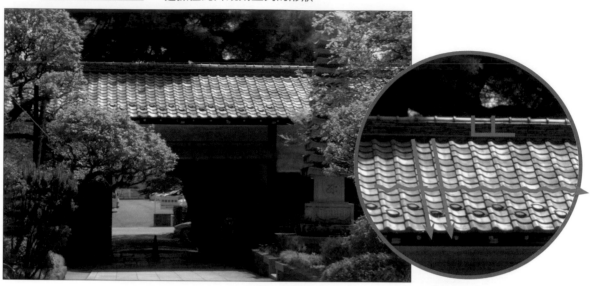

1

先利用鉛筆打草稿，接著以黑色彩色鉛筆畫出陰影。仔細觀察瓦片屋頂之後會發現，垂直的線條是直線，水平的線條是波浪狀。此外，屋頂上方的脊部是由水平線以及上方冠瓦的L型直線組成。這些線條可先利用削尖的黑色彩色鉛筆描繪。

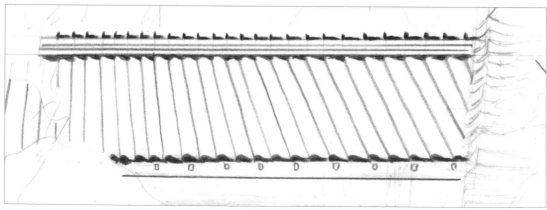

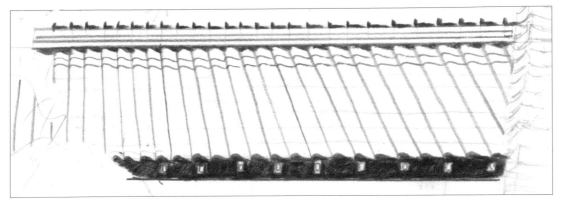

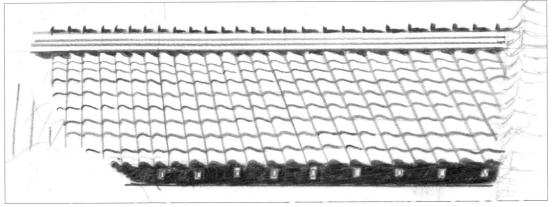

2

下方的屋簷、上方屋脊與瓦片之間的分界線都有較深的陰影，所以這裡也可利用黑色彩色鉛筆塗抹。

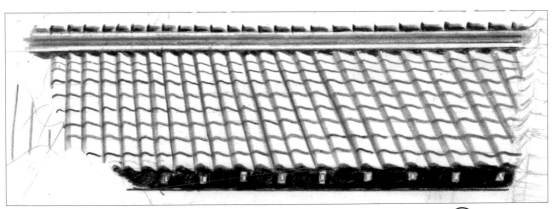

3

利用PC1063 Cool Grey 50%沿著屋脊以及瓦片相疊形成的直線繪製陰影，營造立體感。

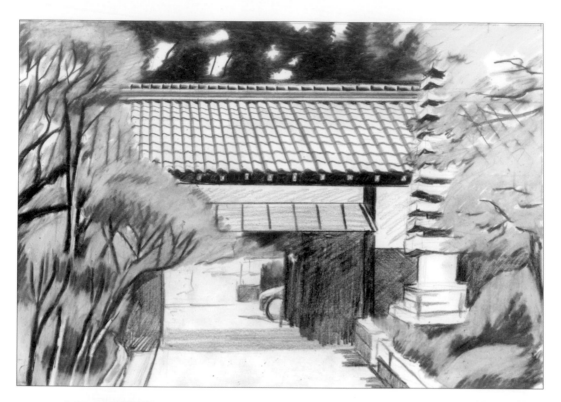

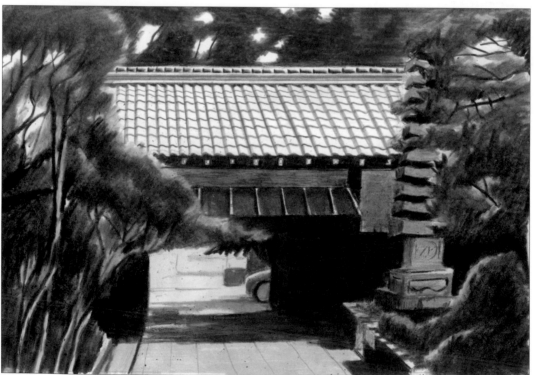

4

接著以PC916 Canary Yellow繪製瓦片屋頂之外的背景，樹木的綠色則以PC903 True Blue塗抹，參道則以PC997 Beige上色，山門的木材部分則以PC947 Dark Umber著色。

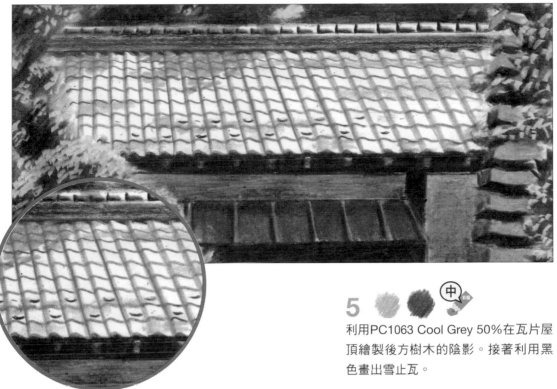

5

利用PC1063 Cool Grey 50%在瓦片屋
頂繪製後方樹木的陰影。接著利用黑
色畫出雪止瓦。

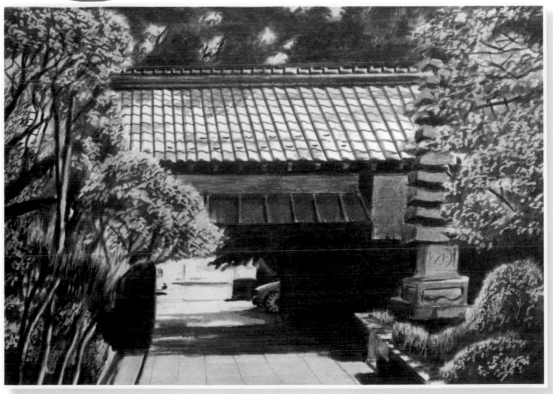

6

調整細節後就完成了。

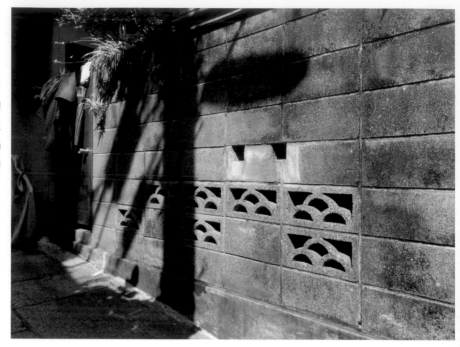

圍牆

這次讓我們畫畫看日本住宅區一定會有的圍牆。看起來雖然是灰色的,若是帶點褐色,就能營造溫暖的感覺。

1

圍牆的直線與橫線都是等距排列,所以繪製圍牆時,當然也可以利用尺來畫,而且也很精準,但這次就讓我們隨手畫畫看,不用太追求工整的線條,更何況圍牆本來就沒那麼整齊。

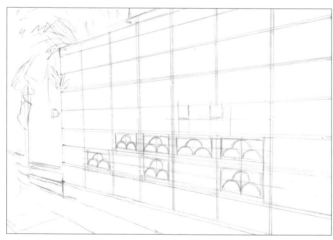

2

利用鉛筆畫好草稿後,再利用黑色的彩色鉛筆繪製陰影。仔細觀察松樹圖案的漏窗之後,以黑色塗出陰影。圍牆石磚之間的溝槽讓圍牆看起來很像是巧克力片。此時請確認一下光線的方向。照片裡的光線來自右上角,所以陰影會在石磚的左側與下方形成,所以這時候可沿著L型的方向描繪線條,強調各石磚左側與下方的黑色。

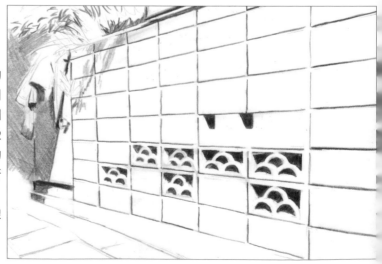

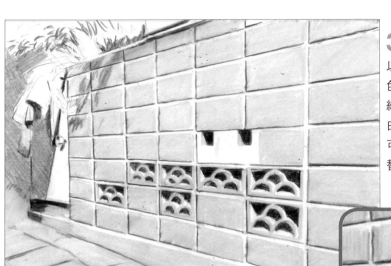

3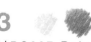

以PC997 Beige替石磚上色。如果這時候能讓受到光線照射的上方或右方稍微留白，會有不錯的效果。之後可利用PC941 Light Umber替石磚加上些許汙點。

4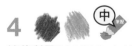

接著利用PC947 Dark Umber替電線桿的陰影上色。圍牆表面會留有一些雨水形成的條狀髒汙，這時候若用彩色鉛筆上下塗抹，可營造不錯的效果。後續再以PC1074 French Grey 70%讓剛剛塗抹的顏色融入背景。

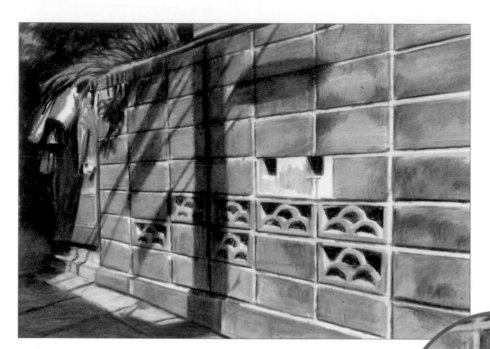

5

接著利用黑色在不同的位置塗
出髒舊的痕跡，再繪製圍牆後
面的樹木。

6

最後利用筆刀（參考p.76）刮
出圍牆的粗糙質感就完成了。

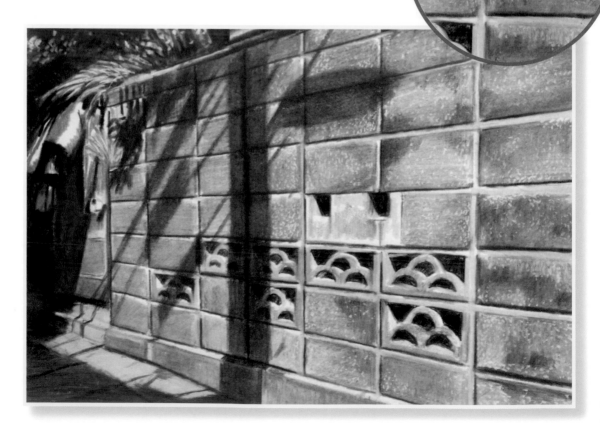

馬路

街角的風景通常會出現馬路。接下來讓我們試著繪製這些馬路吧！

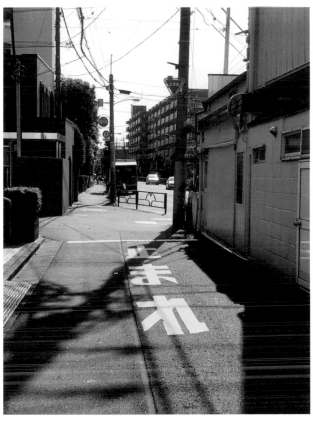

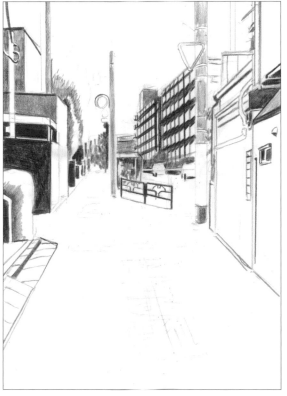

1

先利用鉛筆畫出大致的草圖之後，以黑色彩色鉛筆PC935 Black逐步繪入陰影。由於這次是逆光的角度，所以電線桿、樹木、建築物朝向我們這面的部分都是陰影，也顯得特別暗。

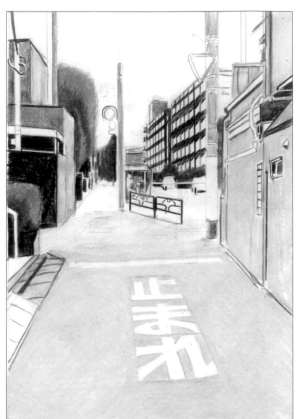

樹木的綠色可利用PC916 Canary Yellow與
PC903 True Blue混成。由於是逆光的角度,
所以馬路的遠景處較亮,因也有光線反射,
所以前景處的顏色反而比較濃。遠景處的馬
路可保留一些白色,再以PC997 Beige替馬
路填色,直到前景的馬路也塗滿顏色為止。

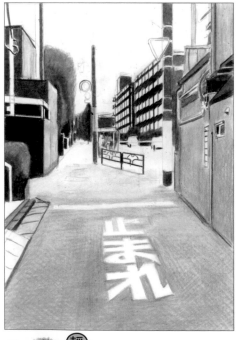

3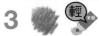

接著利用PC941 Light Umber塗抹馬路、電線
桿與建築物的牆面。

4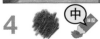

落在馬路上的電線桿、建築物的陰影可利
用PC947 Dark Umber繪製。

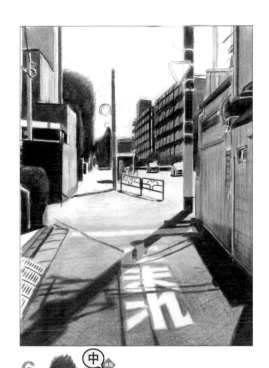

5 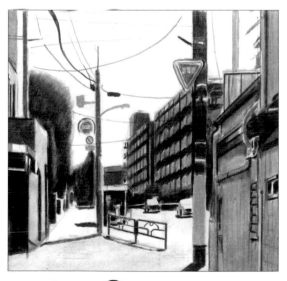 輕

落在「停止」這個白色文字上的陰影是利用
PC1063 Cool Grey 50%塗抹。

6 中

陰影部分可利用PC935 Black強調，提升
整體的對比度。

7 中

繪製路標與電線桿等細節。

8

最後利用筆刀刮掉樹木的綠色與前景處馬路的
顏色，營造鮮綠色與路面的顆粒質感就完成
了。

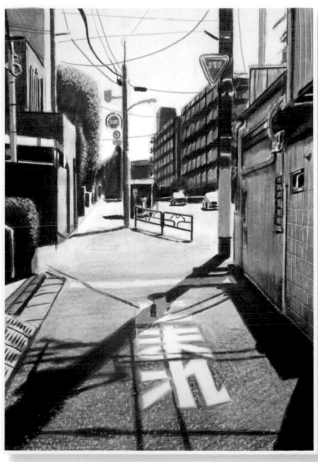

電線、電線桿

接著要繪製的是司空見慣的電線桿。基本上電線都是挺得直直的，不過偶爾還是會發現有點傾斜的電線桿。若以相機拍攝電線桿，有時會拍成越往上方，角度越是收縮的感覺，但是若將電線桿畫成這種模樣，恐怕會不太自然，所以還是建議大家把電線桿畫直。

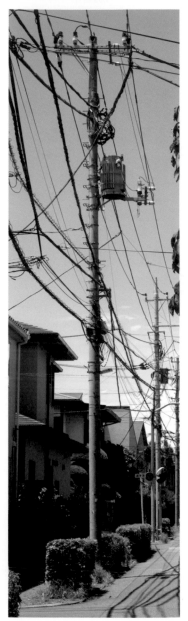

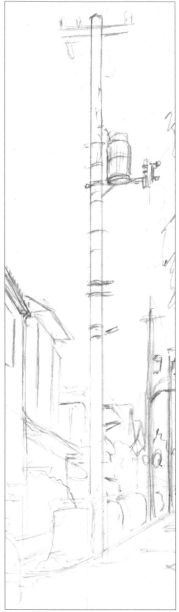

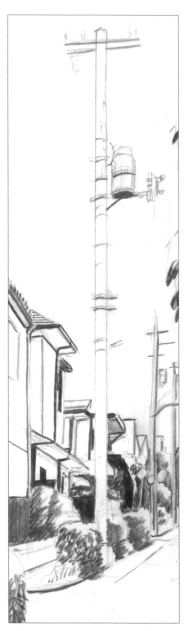

1

先利用鉛筆畫出垂直的線條，之後再以黑色彩色鉛筆繪入陰影。電線桿或建築物的直線是利用尺規繪製。

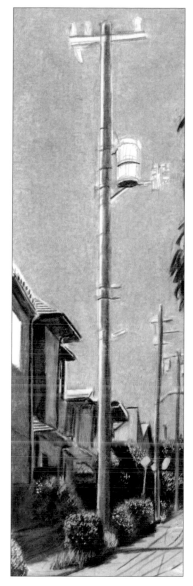
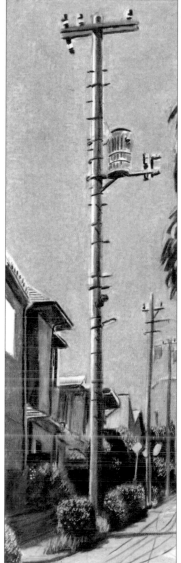
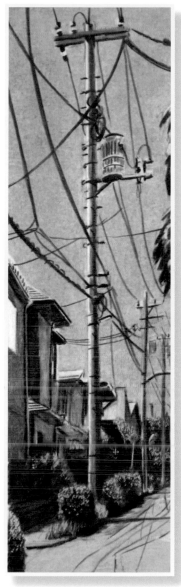

2 首先利用PC 916 Canary Yellow、PC903 True Blue、PC 1024 Blue Slate替電線桿以外的風景填色，接著以PC997 Beige、PC947 Dark Umber繪製馬路與建築物的陰影、PC947 Dark Umber繪製電線桿的陰影。利用筆刀（p.76）點狀刮除葉子的綠色，營造綠意盎然的感覺。

3 接著繪製電線桿的細節部分。上方高壓電線經過的橫木與礙子，還有位於中央偏上，長得像水桶的變壓器都可利用PC1063 Cool Grey 50%著色。從後面突出來的腳踏釘以及纏在電線桿的金屬帶則以黑色描繪。

4 電線以黑色繪製。大部分的電線都有一定的重量，所以繪製電線時，不要使用尺規，而是要隨手迅速畫出弧度。電線桿底下的電話線以及光纖電纜是呈螺旋狀，所以請仔細觀察，再以黑色繪製。最後畫出路標的小細節就完成了。

路標

接著要試著繪製馬路上有跨臂的路標。這可是常在風景畫出現的幾何圖形。

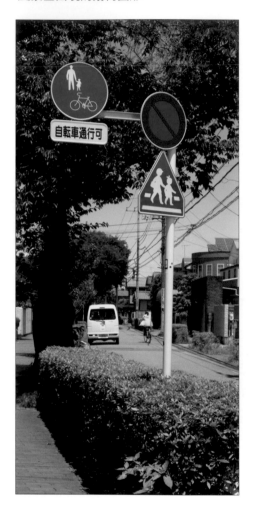

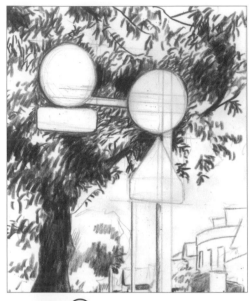

1

大部分的路標都有垂直線、水平線、圓形與三角形，為了避免畫得歪歪扭扭，可先利用鉛筆繪製輔助線與草稿，之後再利用黑色彩色鉛筆繪製陰影。

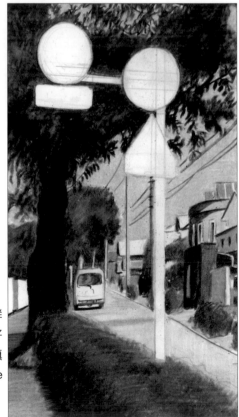

2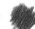

路標的用途就是提醒用路人，所以顏色通常很鮮豔，桿子與跨臂也都是白色的。為了讓顏色更好看，路標可先不填色，而是先替其他的景物填色。請利用PC916 Canary Yellow、PC903 True Blue、PC1024 Blue Slate、PC997 Beige、PC947 Dark Umber填色。

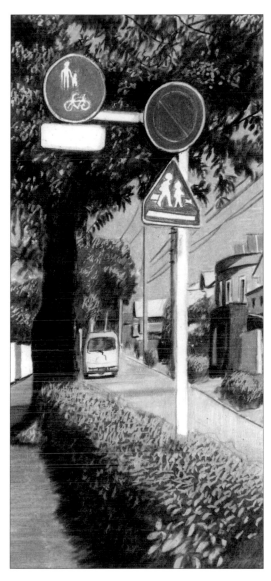

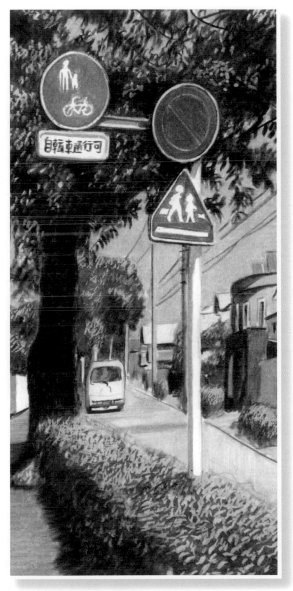

3

首先利用PC924 Crimson Red在禁止停車的
路標外圓填色,接著利用PC902 Ultramarine
替禁止停車的路標內部填色。之後則替三角形
的斑馬線路標填色。不過這部分的填色有點
難,要一邊填色,一邊依照路標的圖案留下白
色。接著則是繪製圓形的腳踏車與行人專用路
標,一樣要依照路標的圖案留白。上述兩者都
是利用PC903 True Blue填色。斑馬線路標以
及腳踏車與行人專用路標原本應該是一樣的顏
色,但此時因為光的反射,導致顏色看起來有
點不一樣。

4

利用PC1063 Cool Grey 50%繪製路標
的柱子與跨臂的陰影,接著再繪製路標
的文字就完成了。

決定 繪製有下坡的住宅區。讓我們先觀察窗戶、屋簷、馬路的顏色以及其他特徵再開始作畫吧！

使用的顏色

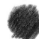

| PC935 Black | PC916 Canary Yellow | PC903 True Blue | PC997 Beige | PC941 Light Umber | PC947 Dark Umber | PC1063 Cool Grey 50% | PC1061 Cool Grey 30% | PC936 Slate Grey | PC1023 Cloud Blue | PC938 White |

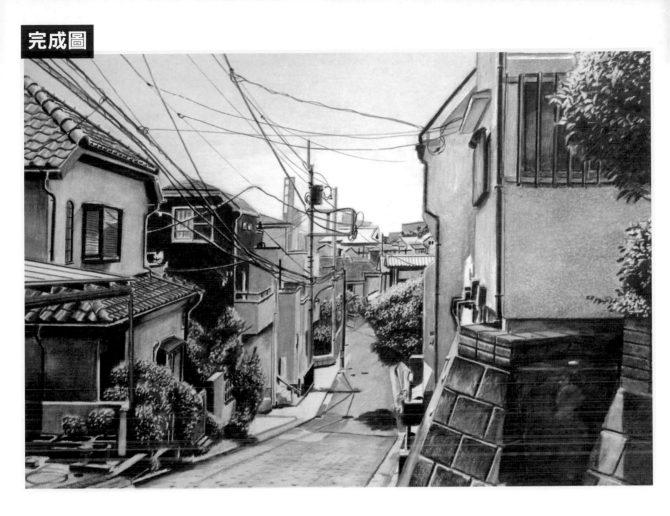

光源

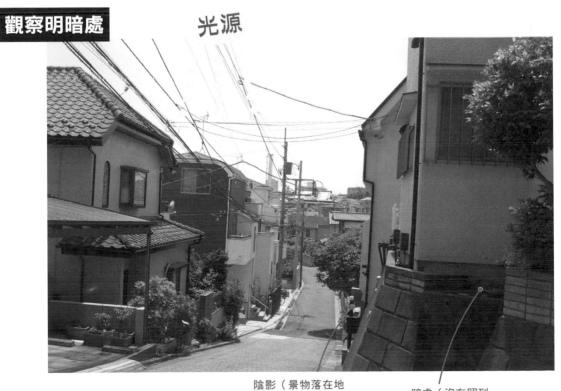

陰影（景物落在地
面的模樣或形狀）

暗處（沒有照到
太陽的地方）

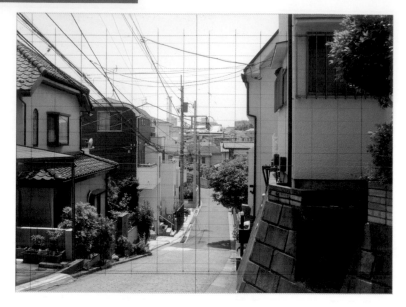

1

如果整幅風景有很多元素，
可試著先在照片與紙張畫入
格線，利用2B鉛筆畫出垂直
與水平交錯的中心線，再繪
製寬度為20mm的格眼。

2

這次風景圖為B4大小。可
先利用2B鉛筆在A3大小的
KMK肯特紙裡畫出B4的範圍
（364mm×257mm）。

3

接著仿照照片的中心線，在
肯特紙畫出一樣的中心線，
藉此畫出間距為20mm的格
眼。

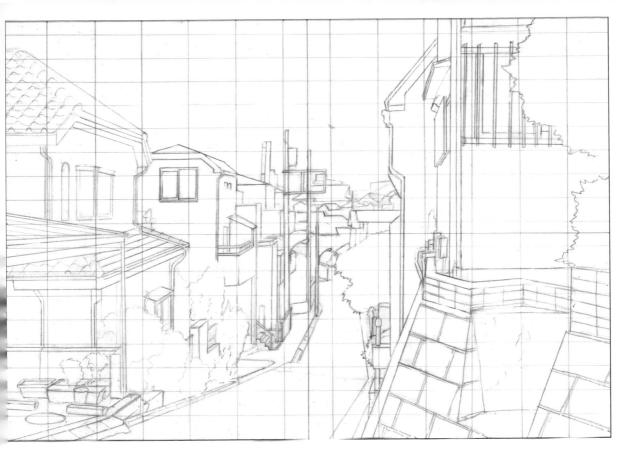

4

先利用2B鉛筆繪製出整體的概要。街角的風景通常會有許多類似建築物或電線桿的幾何圖形，所以先在紙上畫出格線後，比較容易在繪製這類幾何圖形時，注意到垂直線與水平線的角度。

5

畫好整體的概要後，以橡皮擦擦掉多餘的線。

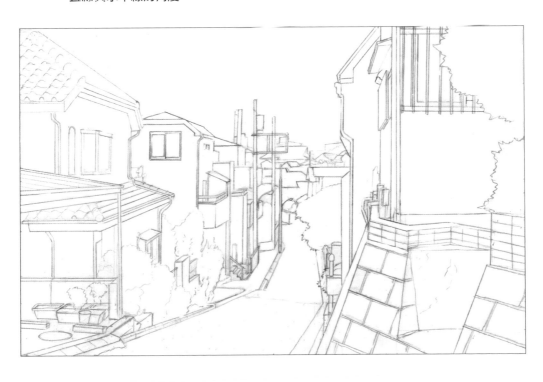

6

接著是利用彩色鉛筆上色的作業。先以黑色彩色鉛筆PC935 Black替暗部上色，例如可先從樹蔭或房簷底下的部分開始。

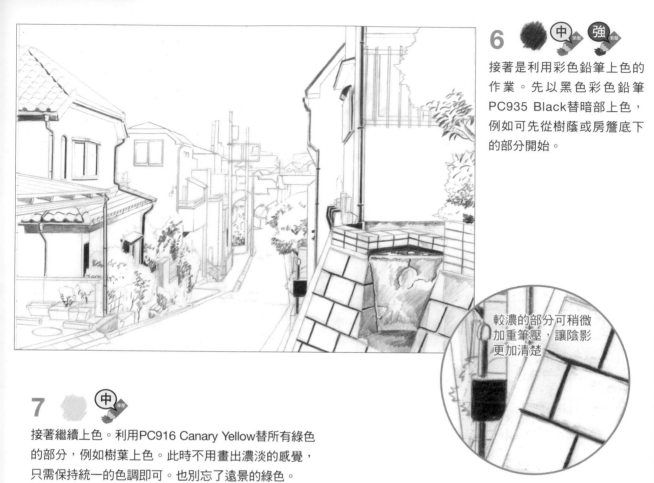

較濃的部分可稍微加重筆壓，讓陰影更加清楚

7

接著繼續上色。利用PC916 Canary Yellow替所有綠色的部分，例如樹葉上色。此時不用畫出濃淡的感覺，只需保持統一的色調即可。也別忘了遠景的綠色。

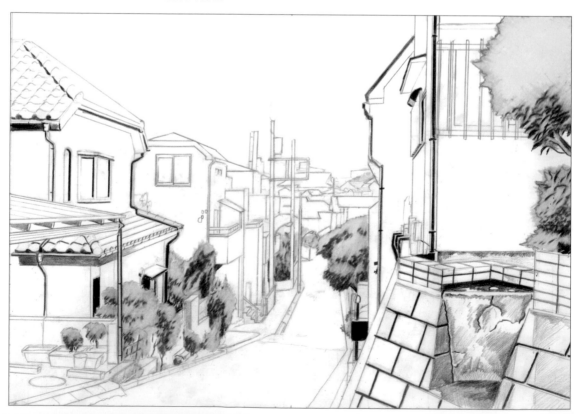

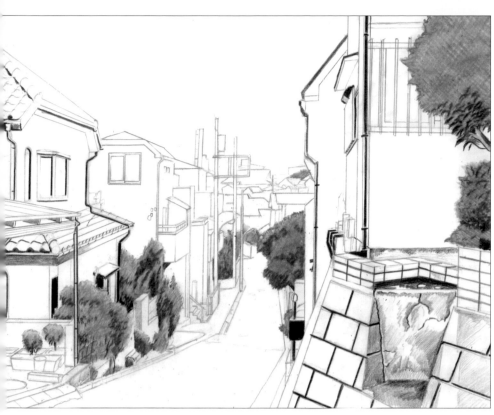

8

接著在剛剛的綠色上面
塗抹PC903 True Blue，
畫出樹木的綠色。

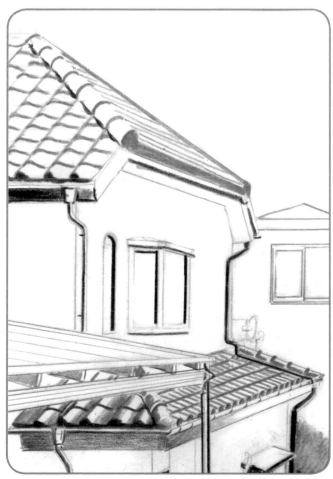

9

接著再利用PC903 True Blue替左方
前景的瓦片屋頂上色。需要上色的
部分是瓦片與瓦片銜接之處，瓦片
的中央部分只需留白。

10

接著往瓦片中央的留白部分
輕輕上色，塗出PC903 True
Blue逐漸變淡的感覺，讓只
有照到陽光的部分保持白
色。

11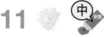

利用PC997 Beige替左方前
景的房屋外牆、圍牆、右方
前景的石牆、房屋的窗框、
前景的坡道、遠景的屋頂上
色。此時不需調整色調的濃
淡。

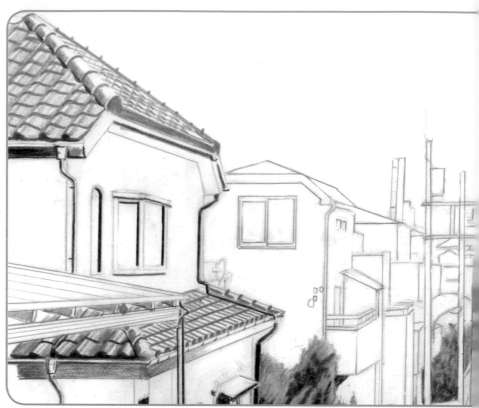

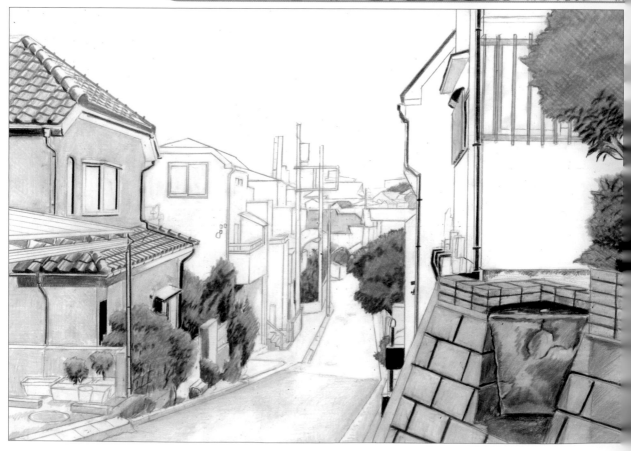

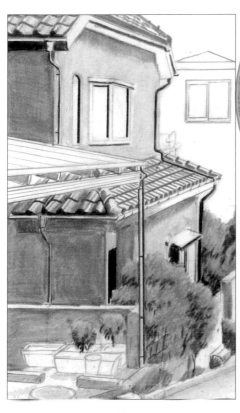

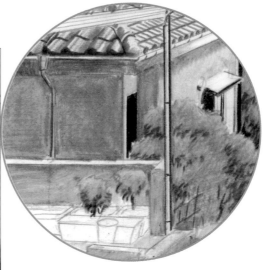

12 中

利用PC941 Light Umber塗出左側前景的房屋外牆的暗處以及圍牆的暗處。

接著利用PC947 Dark Umber在左側前景的房屋外牆的暗處以及圍牆的暗處調整顏色的濃淡，藉此營造顏色的對比。左側中景的房屋外牆可利用PC947 Dark Umber填色，不過要特別注意懸在半空的電線，盡可能讓電線的位置保留白色。這裡務必小心謹慎，才能塗出漂亮的電線！

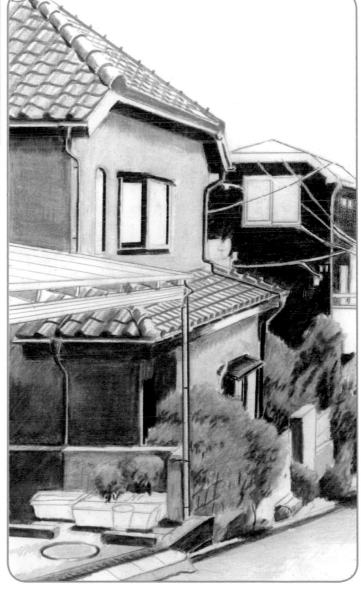

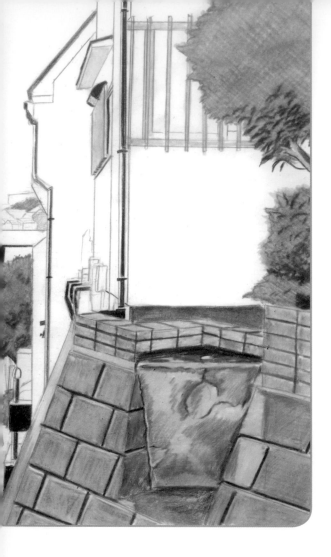

13

在右側前景的石牆塗抹PC941 Light Umber。

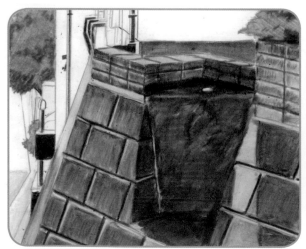

14

以PC947 Dark Umber替右側前景的石牆增添陰影。

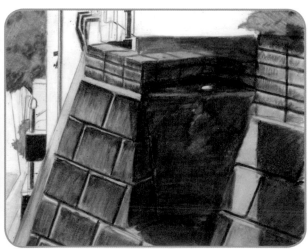

15

接著再以PC935 Black加深陰影，強調對比度。

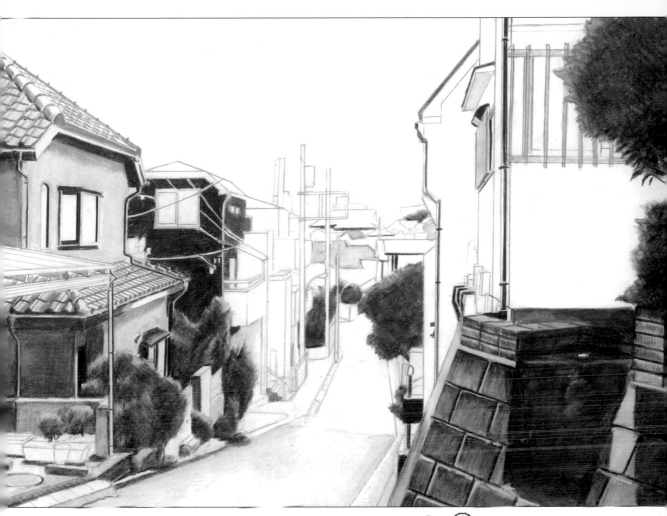

16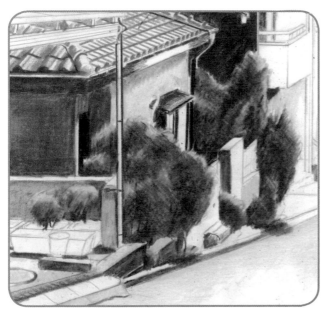

以PC947 Dark Umber替樹木的綠色增加陰影。

利用Dark Umber塗抹時，可適時保留一些綠色，呈現植栽顏色的濃淡變化。

17

利用PC1063 Cool Grey 50%替右側前景的房屋以及從中央到遠景的房屋外牆上色。前景處的房屋外牆可用重筆壓的排線筆觸填滿，遠景則使用輕筆壓的排線筆觸塗抹，藉此營造越往遠處，顏色越淡的感覺。

18

接著在稍微明亮的部分以PC1061 Cool Grey 30%塗抹，讓顏色融為一體。

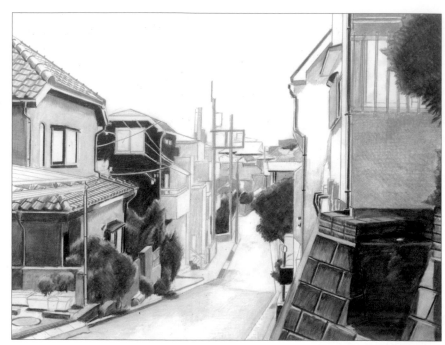

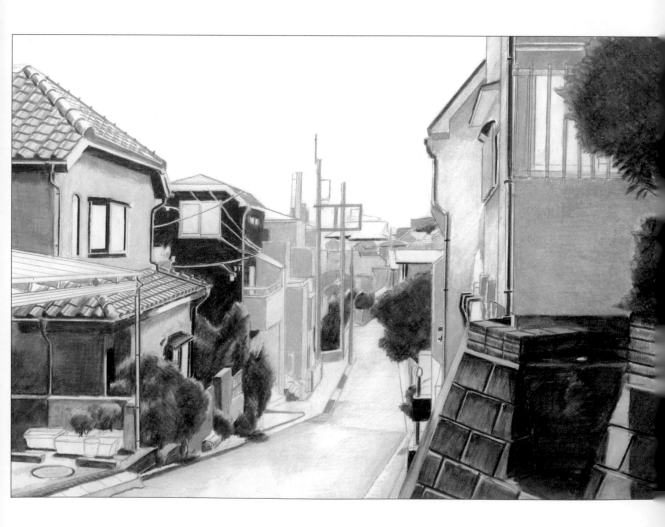

19

在前景房屋的窗戶塗抹PC936
Slate Grey。塗抹左側前景的窗
戶時，可利用留白的方式呈現光
線反射的部分。位於中央的電線
桿變壓器也可在此時上色。

20

當時是適逢梅雨季節的晴天，
所以天空不是湛藍色的模樣，
而是顯得有些灰濛濛的感覺，
所以利用飽和度較低的PC1023
Cloud Blue替天空上色。天空
的上半部可利用略強的筆壓塗
抹，越接近地表就使用越輕的
筆壓上色，如此一來，幾乎整
個畫面都帶有相同的色調。

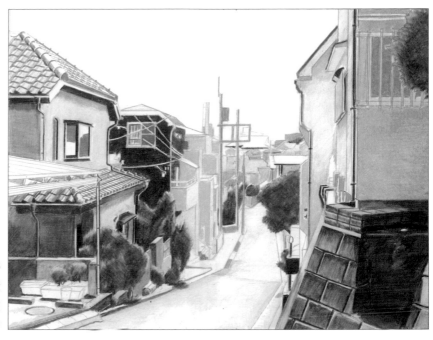

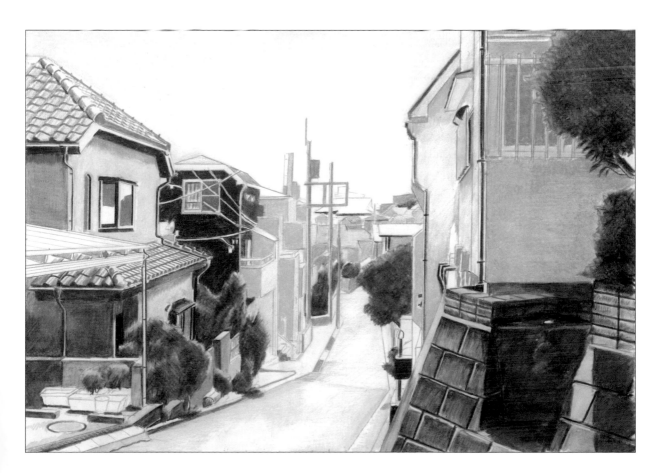

21

接下來要在細節的部分增添張力。在左側前景的房屋與屋簷瓦片的暗部以PC935 Black塗抹,藉此強調立體感。後面的壁面與樹木也可利用PC935 Black強調明暗變化。

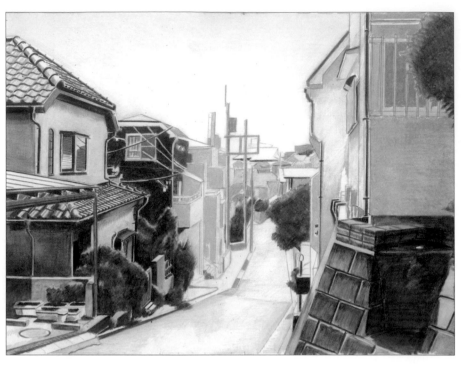

22

接著利用PC935 Black塗抹右側前景的房屋與左側中景的房屋,藉此強調明暗變化。此時也可利用PC935 Black強調橫亙於屋外的電線。此外,右側前景、中景的樹木也可利用PC935 Black塗抹。

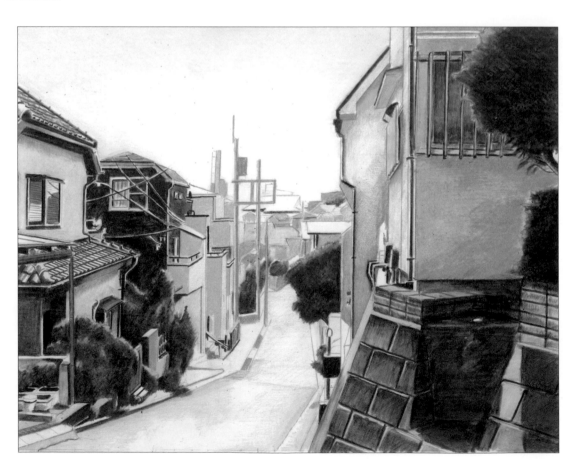

23

接著利用PC935 Black塗抹中央遠景的房屋的屋簷下方。

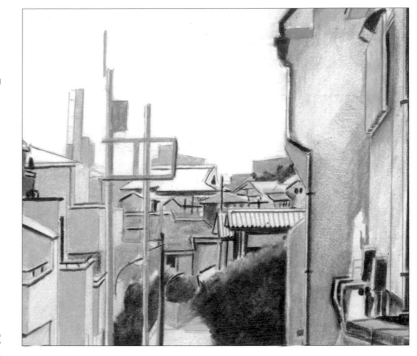

24

此時可繪製電線桿附近的電線，至於空中的電線可留待後續繪製。

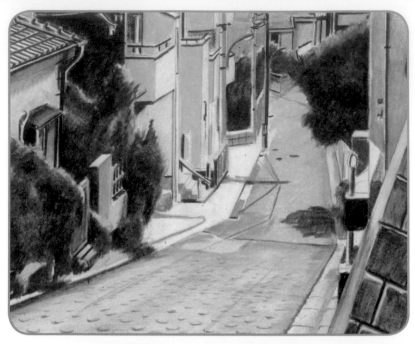

25

接著要替馬路上色。前景的坡道可利用PC997 Beige上色，中景～遠景則可利用PC1063 Cool Grey 50%上色。落在馬路的樹影或電線桿的陰影可利用PC936 Slate Grey上色。接著利用PC 947 Dark Umber繪製圓形的防滑磚。

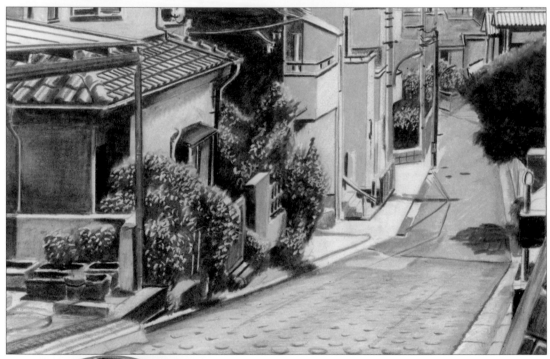

26

接下來的步驟會用到筆刀。一開始先從左側前景的樹木著手。利用筆刀的刀尖水平刮除顏料，刮出小三角形的痕跡。

27

接著於右側前景到中景的樹木刮出痕跡。右側前景的樹木位於最前面的位置，所以刮除顏料時，或多或少要保留葉子的形狀。

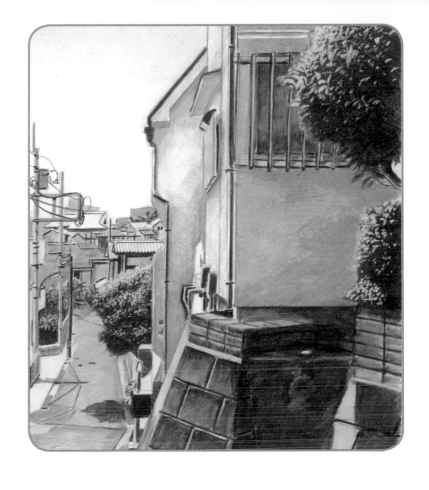

28

以筆刀在右側前景的石牆隨筆刮出細微的點狀痕跡，營造石塊的粗糙感。

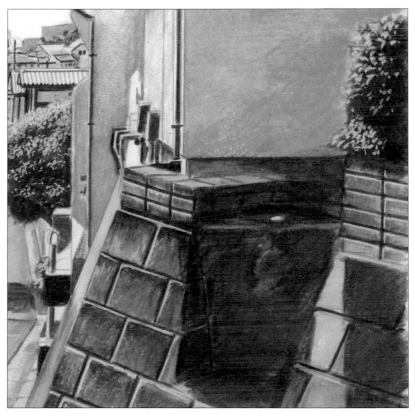

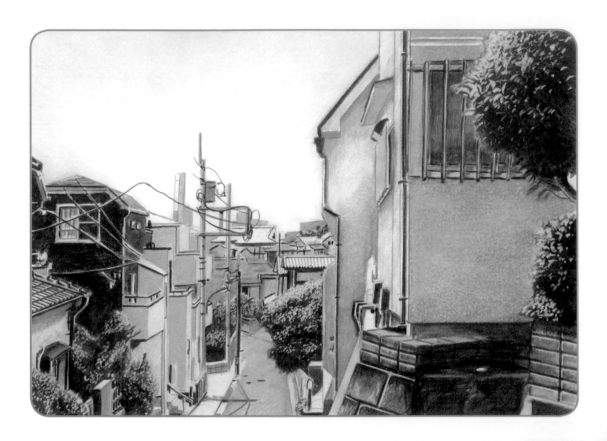

29

同樣在右側前景的房屋外牆以筆刀隨筆刮出細點。

30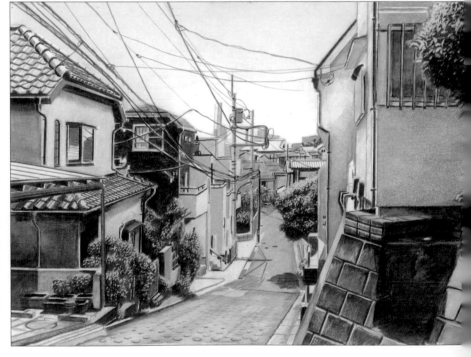

接著要在天空繪製電線。之所以最後才繪製天空裡的電線，是因為在畫電線的時候，一不小心就會弄髒天空的顏色，也常常需要修正。利用橡皮擦擦掉天空裡的髒點之後，可利用天空的顏色補色，再繼續繪製電線。

31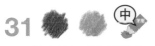

確認整體的色彩是否均衡。若覺得建築物的顏色有點太亮，可利用PC947 Dark Umber或PC936 Slate Grey調整。

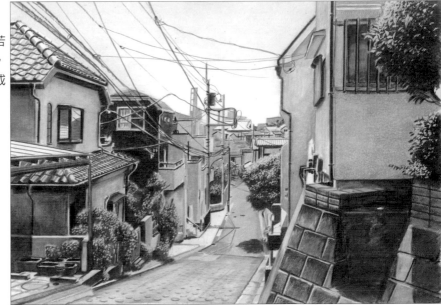

32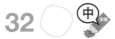

最後利用PC938 White抹平較明顯的彩色鉛筆的筆觸就完成了！

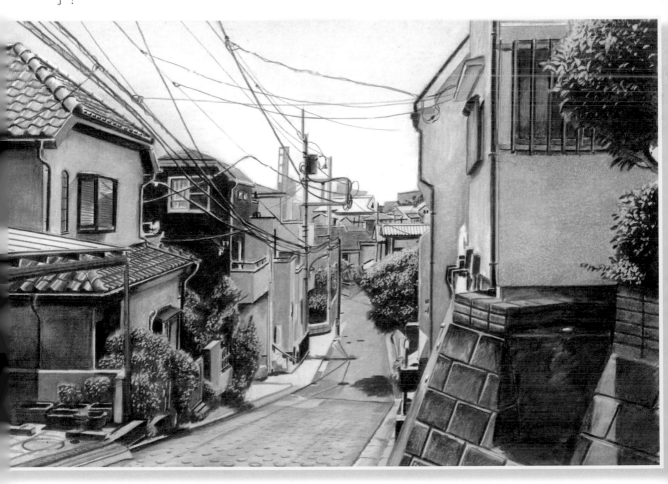

Column 專欄 4
加法混色與減法混色

在「嘗試新的顏色」的專欄中提到，「手邊只要有印刷三原色（青色＝Cyan、洋紅＝Magenta、黃色）加上黑色，基本上就可組合出所有顏色」，但您可知道，其實還有另一套「三原色」。

人眼深處有視網膜，而視網膜有感知光線亮度的細胞以及辨識顏色的細胞。這種辨識顏色的細胞還可細分成三種，分別可感受「紅」、「綠」、「藍」這三種顏色，而這就是另一套「三原色」，也被稱為「光的三原色」。那麼，「顏色的三原色」與「光的三原色」有什麼不同呢？

「光」是來自太陽或燈光的電磁波，所以有波長。人眼可見的色彩從「紅色」（波長較長）到「紫色」（波長較短），這個範圍稱為可見光。在此範圍之外的紅外線、紫外線是人眼看不見的，因為所謂的可見光是透過人類的紅、綠、藍感光器辨識的。

來自太陽的光是以紅色到紫色的可見光混合而成，當這種混合的光線進入人眼時，人眼會辨識成近乎「白色（＝無色）」的顏色。換言之，只要將人眼可辨識的光的三原色＝紅色、綠色、藍色調至最亮再混合，在人類的眼睛裡，這種光線就是白色的。反之，如果逐步調暗這三種顏色，不管怎麼混合，看起來都很像「黑色」。

若以身邊的事物舉例，電腦螢幕與電視就是利用這種原理創造顏色。大家都知道螢幕的顏色可利用R（紅）、G（綠）、B（藍）這三個滑桿調整。如果將這三個顏色的滑桿全部調整至最大值，就會變成「白色」，如果全部調整為0，就會變成「黑色」。由於只要增加顏色就會變亮，所以這種混色又稱「加法混色」。

顏色的三原色又是怎麼一回事？不管是彩色鉛筆還是其他畫具，只要不斷地混入顏色的三原色（青色、洋紅、黃色），顏色就會越變越黑，想必大家都有過類似的體驗。這種加顏色就會變暗的混色方式就稱為「減法混色」。

太陽光、燈光（或是螢幕的光）可直接射達人眼的視網膜，但是顏料或是其他物品的顏色則必須在光線反射後，才能抵達人眼。除了反射100%光線的顏色是接近「白色」之外，有些物體的材質只會反射特定光線（波長），並且吸收其他的顏色。這就是「顏色」的真面目，換言之，越混色，能吸收的光線越多，顏色也越接近黑色。

比起未被吸收的「光的三原色」所構成的色彩範圍（色域），被吸收的顏色所組成的「顏色的三原色」色域更是重要，而且這個色域也比較狹窄，這也是在螢幕上看起來很鮮明的照片，會在列印之後瞬間變得有點暗沉的原因。

人類輕鬆地看著戶外的風景時，視網膜是以較寬的「光的三原色」的色域辨識顏色，但是要將風景繪製成畫，就必須以色域較狹窄的「顏色的三原色」呈現。

想繪製萬里無雲的景色時，該如何配置以最亮的光線組成的無色光＝「白色」呢？此外，又該在哪裡配置強光造成的陰影＝吸收所有波長的「黑色」呢？這是在繪製這類風景之際的重點。思考最高的亮度＝白色與陰影＝黑色的位置時，也思考該如何呈現兩者之間的顏色，正是繪製讓人感受到光線的畫的祕訣。

顏色的三原色

光的三原色

第3章　充滿綠意的風景

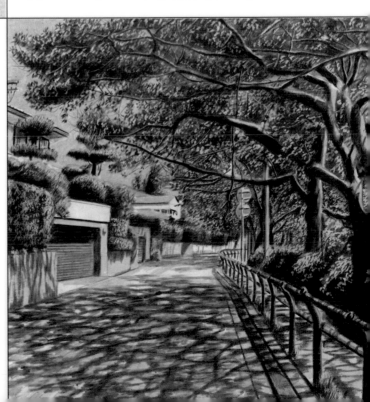

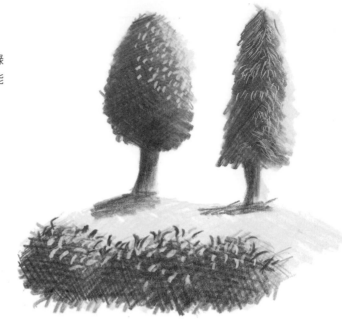

綠色是風景畫不可或缺的元素，鮮綠色到暗綠色的各種綠色都可利用混色的方式製作，也能讓各種樹木的顏色更加豐富。

綠色可利用混色 的方式產生

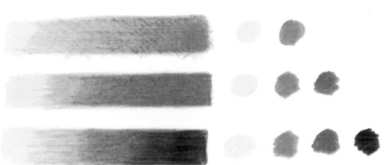

綠色可利用黃色與藍色產生，綠色的彩色鉛筆充其量只是補色。要混出鮮綠色可增加黃色的比例，要混出暗綠色可混入褐色或黑色，藉此呈現漸層色。

刮出顏色

顏色重疊的部分可利用筆刀刮除表面的顏色，讓底下的顏色露出來。可利用筆刀刮出葉子的形狀，替樹木繪製葉子。

什麼是筆刀？

筆刀就是筆狀的美工刀，但是比一般的美工刀更需要細膩度的作業。由於刀刃可大面積地接觸紙面，所以可大範圍地刮除顏色。

重點

若是垂直移動筆刀，就會割破紙，所以刮除顏色時，要讓刀刃在紙張上面水平移動，才能只刮除顏色而不割破紙張。

美工刀

筆刀

闊葉樹

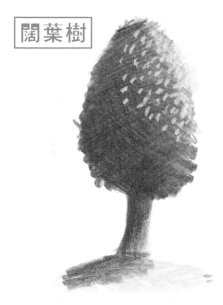

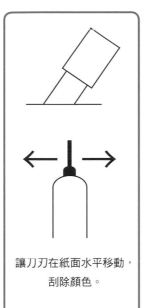

讓刀刃在紙面水平移動，
刮除顏色。

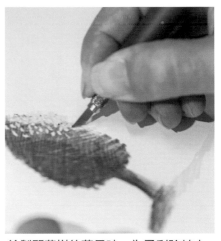

繪製闊葉樹的葉子時，為了刮除較大
面積的顏色，可讓刀刃貼在紙面。

針葉樹

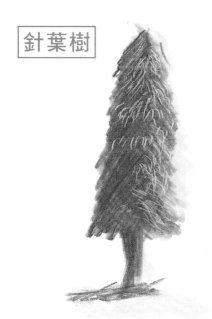

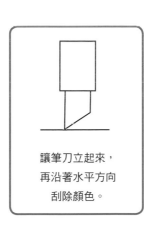

讓筆刀立起來，
再沿著水平方向
刮除顏色。

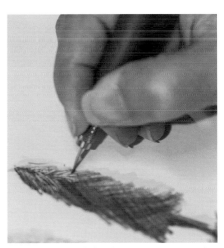

若是繪製針葉樹的葉子，可利用尖端
的部分像是畫線般，畫出葉子。

前景的綠意

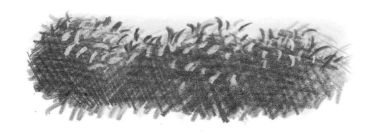

前景的綠意得畫出看得出形狀的大片葉
子，此時葉子若呈不規則的方向，將會
更加逼真。刮除顏色之後，可利用黑色
繪製陰影，營造葉子往上生長的感覺。

前景的植栽

讓我們試著透過陰影與筆刀畫出葉子尖尖的感覺。

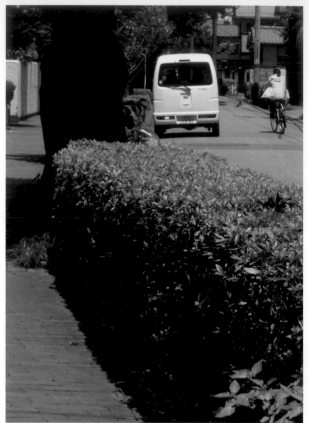

1

第一步是繪製草稿。請先描出植栽大致的形狀。

2

利用排線在沒有照到陽光的位置繪製陰影。此時可連同落在地面的葉子陰影一併繪製。

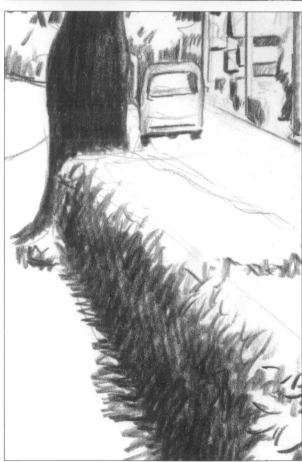

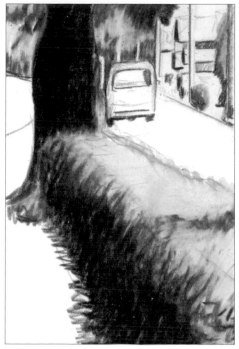

3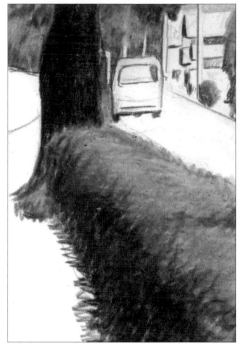

利用PC916 Canary Yellow填色。此時請均勻地上色，直到看不出線條為止。

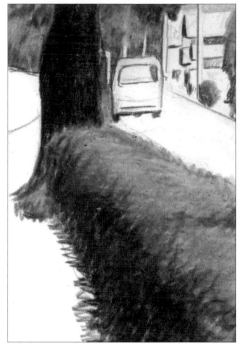

4

接著疊上PC903 True Blue，混成綠色。此時可利用較不明顯的排線繪出葉子生長茂密的景象。

5

利用PC947 Dark Umber上色，讓綠色變得更有層次。

6

利用筆刀刮除重疊的顏色。此時請由下往上移動筆刀，隨機刮出葉子的形狀。尖銳的筆觸可營造葉子尖挺、茂密的模樣。

描繪具有透視感的綠意

利用筆刀調整葉子大小，營造遠近的透視感。

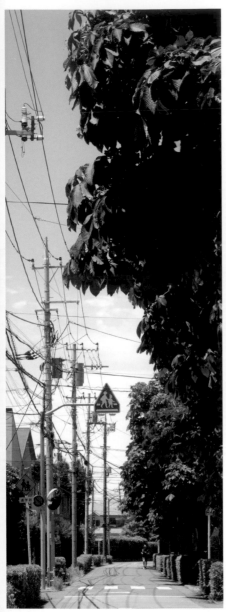

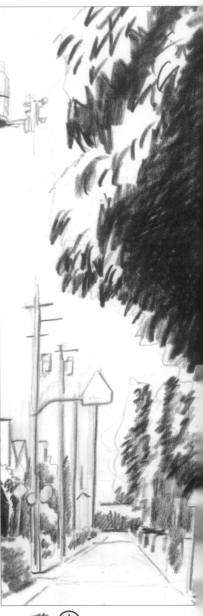

1

先利用鉛筆輕輕地畫出草稿。此時只需要大略描出樹木的輪廓即可。

2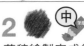

草稿繪製完成後，以黑色描繪陰影。可利用黑色的排線描繪照片裡的陰影。此時若能讓陰影也有濃淡變化，就更能呈現葉子很茂密的感覺。

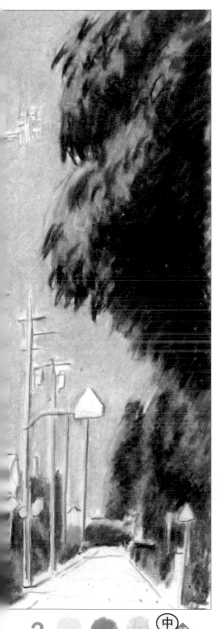
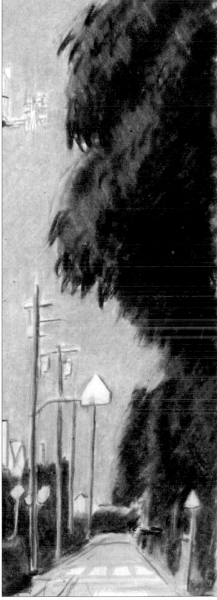

3
以PC916 Canary Yellow、
PC903 True Blue混出綠色。
天空可利用PC1024 Blue
Slate上色。

4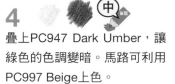
疊上PC947 Dark Umber，讓
綠色的色調變暗。馬路可利用
PC997 Beige上色。

5
以筆刀刮出樹木的葉子。以
筆刀刮除顏色時，要注意前
景的樹葉較大片，中景的樹
葉較小片這個概念。最後以
筆刀在植栽刮出細細的葉
子，進一步營造細節就完成
了。

決定 將綠意盎然的行道樹拍成照片。一邊注意路樹、植栽的綠色以及住宅庭院裡的樹木還有觀賞角度，一邊繪製眼前的景物吧！

使用的顏色

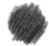 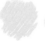

| PC935 Black | PC916 Canary Yellow | PC1024 Blue Slate | PC903 True Blue | PC997 Beige | PC941 Light Umber | PC947 Dark Umber | PC1069 French Grey 20% | PC1063 Cool Grey 50% | PC944 Terra Cotta |

完成圖

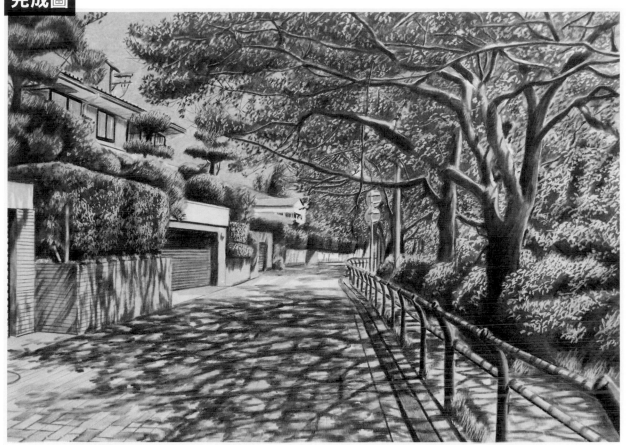

觀察明暗變化

光源

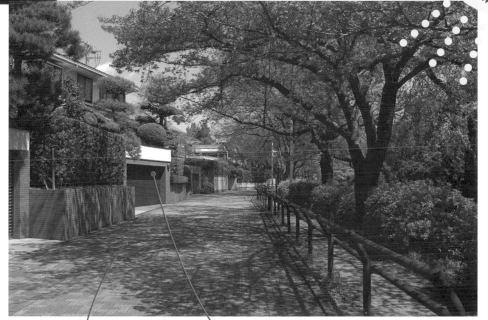

陰影（景物於地面造成的圖案與形狀）

暗部（景物較暗的一面）

光線來自右上方，所以陰影落在左前景。

光源＝太陽、電燈、日光燈

這次繪製尺寸為Ｂ４。請利用２Ｂ鉛筆在ＫＭＫ Ａ３肯特紙畫出Ｂ４大小（364mm×257mm）的區塊。接著在繪圖紙與照片繪製格線，以便互相對照。利用２Ｂ鉛筆繪製垂直與水平的中心線之後，再繪製垂直與水平的格線，再以此為基準，畫出間隔為20mm的格眼。

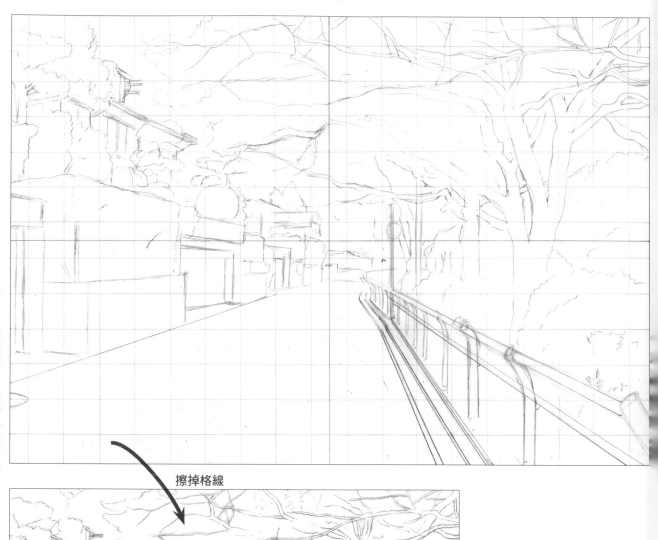

擦掉格線

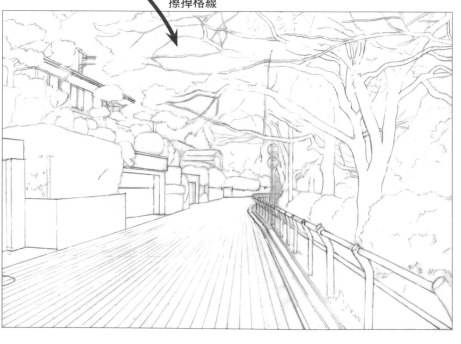

1

先利用２Ｂ鉛筆畫出整體的草圖，接著繪製景物大致的輪廓，再以橡皮擦擦掉多餘的格線。

上色（陰影）

接下來要利用彩色鉛筆上色。主要使用黑色彩色鉛筆
PC935 Black繪製暗部。

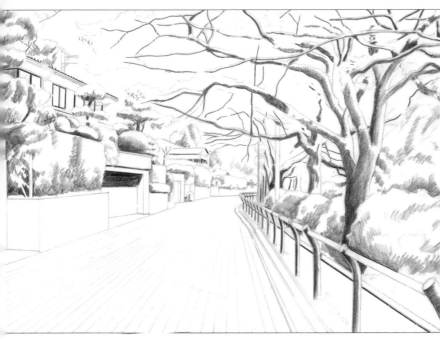

 2

先從前景的樹木陰影開始繪製，接著繪製樹枝或是建築的陰影。車庫的陰影與樹木的暗部特別黑，所以要畫得黑一點。

筆觸細柔的排線

3

接著要繪製的是右前景的大片樹木。以輕柔的排線替葉子繪製淡淡的陰影。

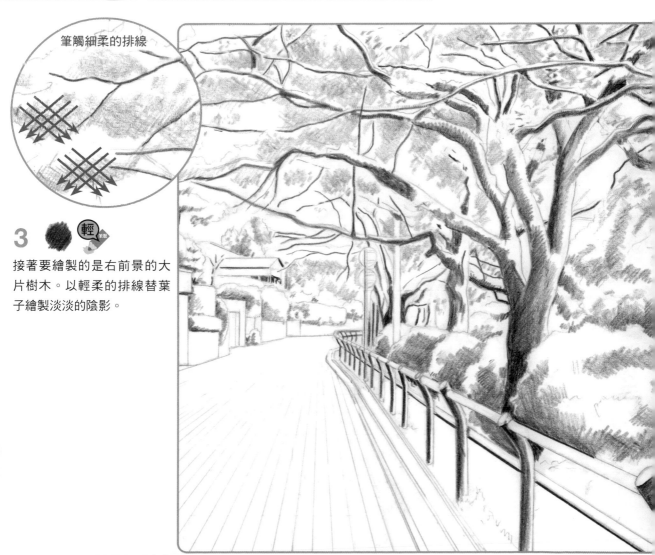

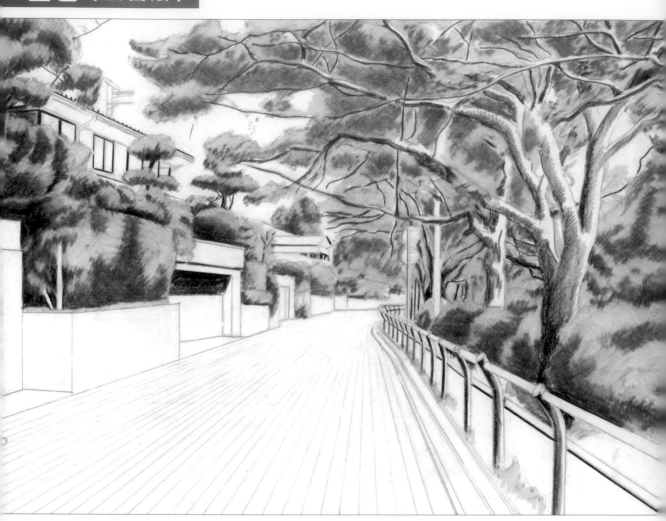

4

接著要上色。利用PC916
Canary Yellow在樹葉以
及其他綠色的部分上色。
此時不需要賦予濃淡變
化，只需要保持一致的色
調。

5

在將樹木塗成綠色之前，
先利用PC1024 Blue Slate
替天空上色。利用筆觸
輕柔的排線重疊出天空的
質感之後，也別忘了從茂
密的葉子之間露出來的天
空。

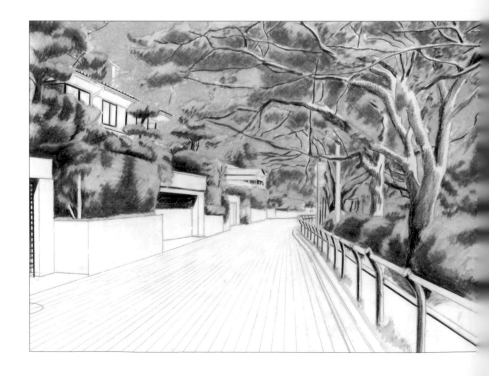

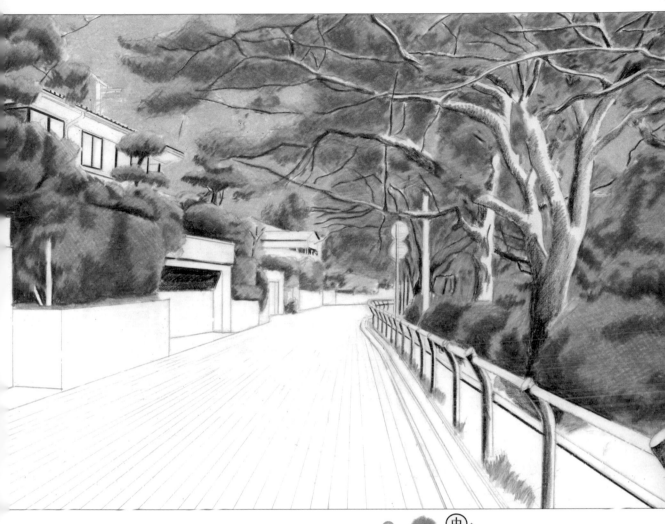

6

接著以PC903 True Blue這款彩色鉛筆以及排線的筆法替樹木塗抹綠色。

鮮綠色與綠色之外的顏色
只保留黃色。

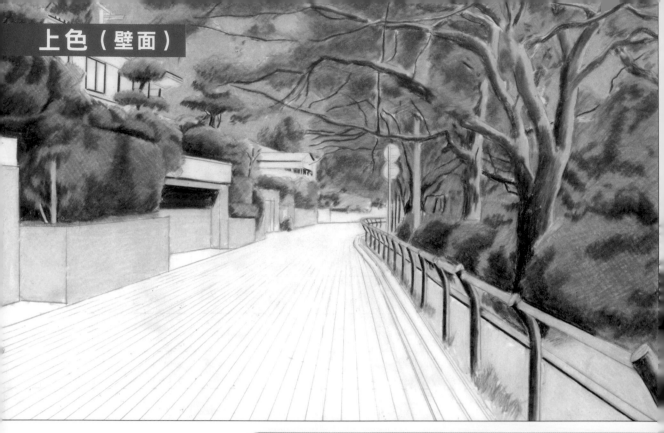

7

在左側向陽的壁面以及右側的步
道、樹幹、樹枝的亮部，以排線
的方式均勻塗上PC997 Beige的
顏色。

8

以PC941 Light Umber在左側壁
面較暗的部分以及右側步道邊緣
上色。

9

在樹枝、步道的護欄塗抹PC947
Dark Umber。

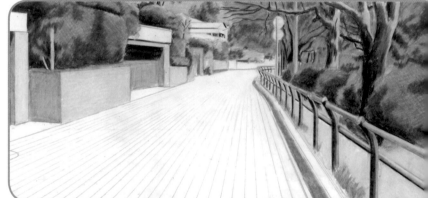

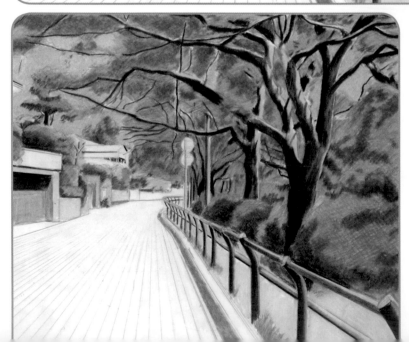

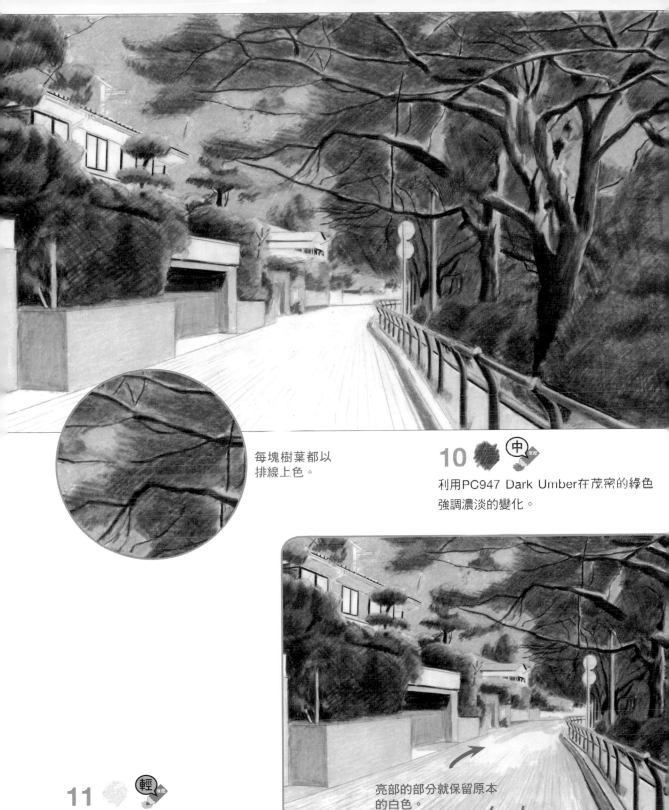

每塊樹葉都以
排線上色。

10 利用PC947 Dark Umber在茂密的綠色
強調濃淡的變化。

11 左側建築物的外牆、車道與步道的邊
緣塗抹PC1069 French Grey 20%。

亮部的部分就保留原本
的白色。

往馬路延伸的方向上色。

12

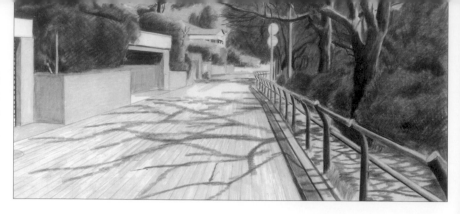

想要呈現樹木在晴天裡的模樣，繪製陽光灑落的景象是非常關鍵的一環。落在路面的樹影可利用PC947 Dark Umber繪製，但不需要畫得太正確。第一步先粗略地繪製粗樹幹的樹影即可。

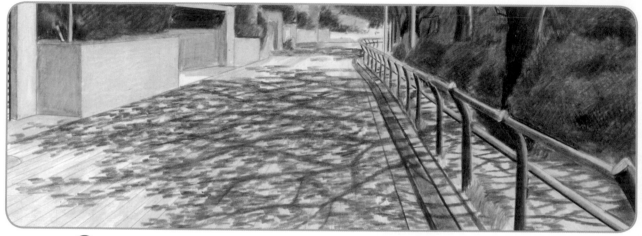

13

接著再以PC947 Dark Umber繪製細樹枝與樹葉的陰影。繪製時，請讓粗線與細線交錯，藉此在線與線之間呈現陽光灑落的景象。

14

接著同樣以PC947 Dark Umber繪製落在左側建築物與圍牆的陰影。

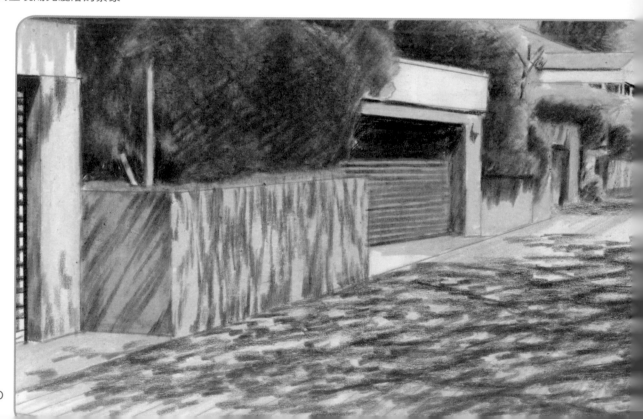

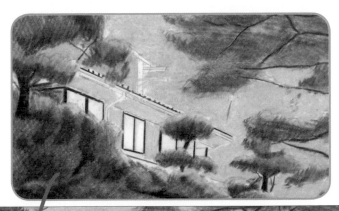

15

以PC935 Black進一步強調茂密綠色的暗部。

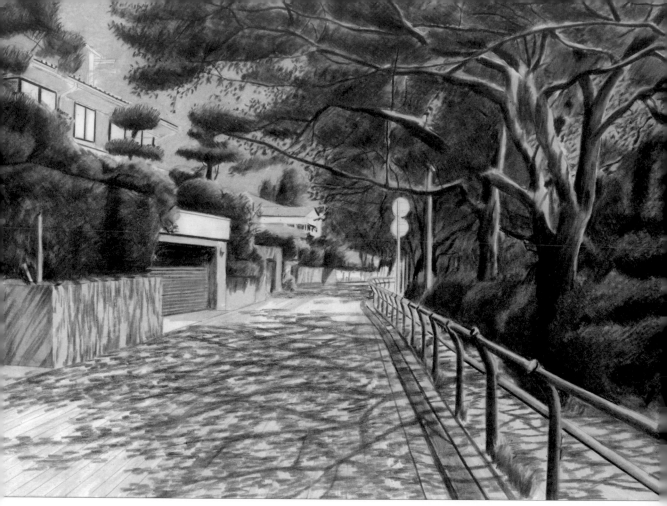

16

利用PC947 Dark Umber繪製
細葉。

17

利用PC1063 Cool Grey 50%
替建築物、路標上色,再利
用PC944 Terra Cotta替畫面
深處的紅色植栽上色。

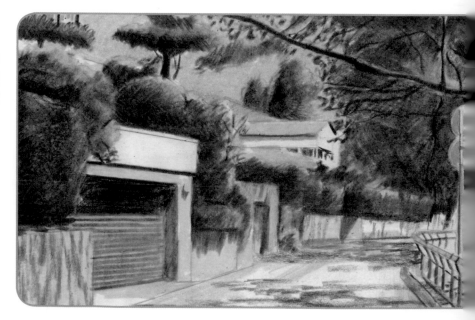

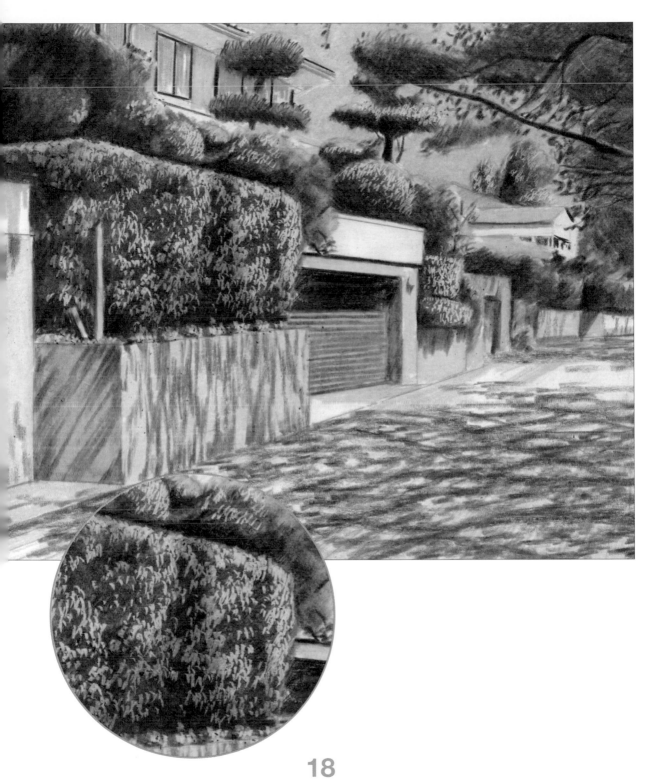

18

接著要以筆刀刮出樹木的亮部。一開始先從畫面左側
前景的植栽著手。讓筆刀沿著水平方向刮出小三角
形（p.76）。刮掉上面的顏色之後，原本被4種顏色
蓋住的Canary Yellow就會露出來，形成三角形的形
狀，看起來就像是葉子反射光線的模樣。

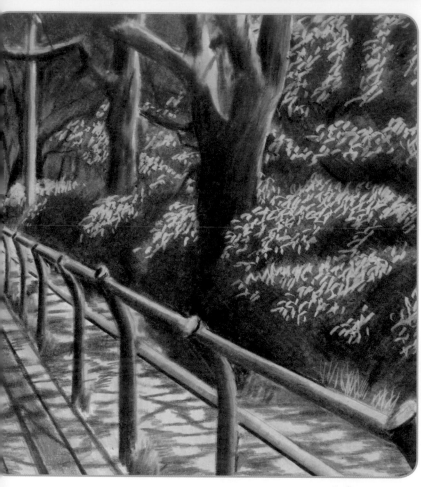

19

接著要處理的是畫面右側前景的植栽。這部分比左側前景的距離更接近,因此這裡的三角形要比剛剛左側前景的三角形還要大,祕訣在於越往深處,刮出的三角形越小。

20

接著刮除中央到上面的大片櫻樹葉子的顏色。這部分不需要刮出三角形的形狀,可以刮得快一點、細一點,然後在照到陽光的位置可刮得密集一點,沒有照到陽光的部分則可刮得稀疏一點。

21

接著要替左側的松樹樹葉刮除顏色。針葉樹的葉子可讓筆刀立起來，以刀鋒刮出線條的方式繪製。刮除顏色時，記得以橫向滑動的方式移動筆刀，如果沿著樹葉的方向垂直滑動，畫紙可是會被筆刀割破的（笑）。

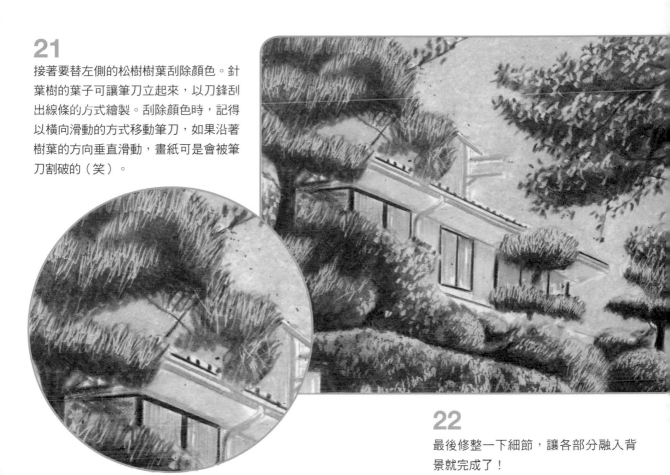

22

最後修整一下細節，讓各部分融入背景就完成了！

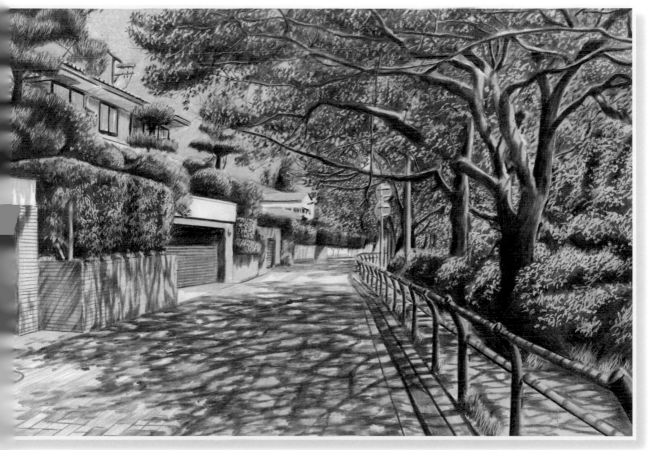

雖然有點像廢話，但風景畫比起室內的靜物畫的確更容易受到光線影響。若是在不受戶外光線干擾，僅有室內光源的環境下繪製靜物畫，就可規避不同時段的光線造成的影響。不過風景畫的情況就大不相同了，哪怕只經過了一小時，太陽的位置不同，陰影的位置也會跟著不同。所以就算是在同一個位置作畫，朝陽與夕陽的風景也會給人完全不同的感受。雖然畫的是風景畫，但只要作畫的是人，就難免將自己的心理狀態或感覺反映在畫裡。對人類而言，夕陽似乎比朝陽紅一點。若然如此，到底該在朝陽初始還是在夕陽西下時，將風景畫成畫呢？連這部分都納入考慮正是畫風景畫的樂趣所在。

天候會造成哪些影響？以晴朗的初夏為例，通常會因為光線充足而出現對比強烈的陰影，所以景物也會顯得更立體，但是暗部的色彩也變得更暗沉，看不出原本的色調。如果是陰天的話，光量當然比晴天少，陰影也不如晴天時那麼深濃，景物也顯得不那麼立體，相對的也比較容易看出景物原有的色調和形體。

就算是同一時段的風景，不同的季節也有截然不同的景色。櫻花樹算是很明顯的例子，從櫻花盛開的狀態變成綠芽初冒的樣子，從綠意盎然的盛夏，轉變成紅葉滿枝以及落葉枯枝的模樣。若繪製這類景物在不同季節的變化，可明顯地呈現時間的流動感。也可透過這樣的作畫經驗，了解支配季節的主要色彩。

控制顏色的飽和度與亮度，就能在風景之中呈現光線的強度與柔和感，若能同時控制左右整體風景的色相，還可呈現季節感與不同時段的質感。從平常就注意季節、天候與時段對風景造成的變化，磨練這類感性，或許就能進一步畫出更栩栩如生的風景畫。

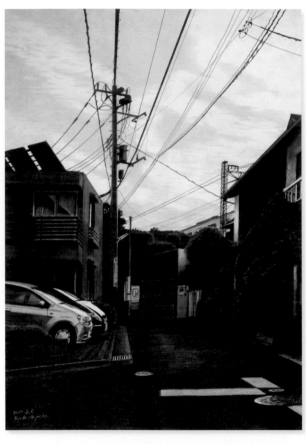

夕陽的沿線風景 武藏野市御殿山／2014.8／
515mm×364mm（B3）／KMK肯特紙

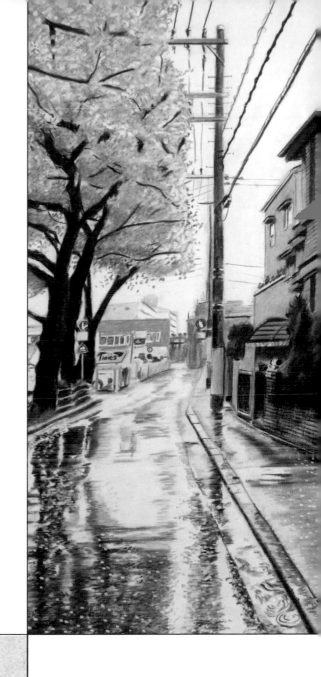

第 4 章　有反射的風景

進入正式作畫之前，若能先約略地繪製風景裡的一景一物，後續會比較容易開始。這次要介紹的是特別常見的景物。

金屬

在街上常會看到亮晶晶的消防栓。這也是很重要的景物之一，讓我們試著畫畫看這類的金屬景物。

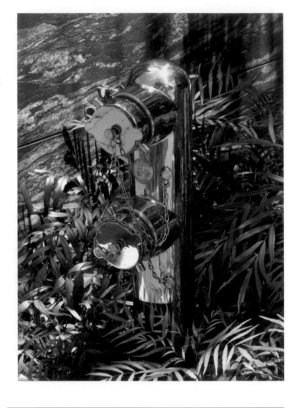

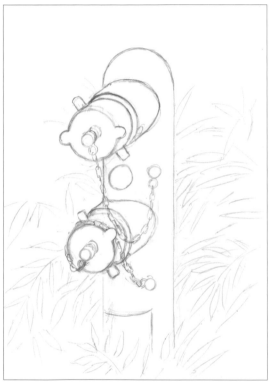

1

繪製如鏡子反射的金屬時，重點在於「金屬反射了什麼？」亮晶晶的金屬的反射率很高，所以會如鏡子般反射周遭的景色。這次的消防栓就反射了綠葉、樹木、藍天、橘色的步道。掌握這部分的反射，並以鉛筆繪製草圖之後，可利用黑色鉛筆PC935 Black繪製陰影。樹木與葉子的陰影會反射成黑色條紋。讓我們試著繪製這些陰影吧！亮部的繪製重點在於留下白色的部分。

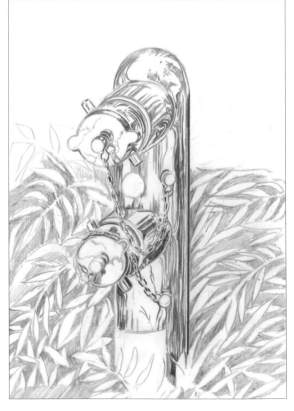

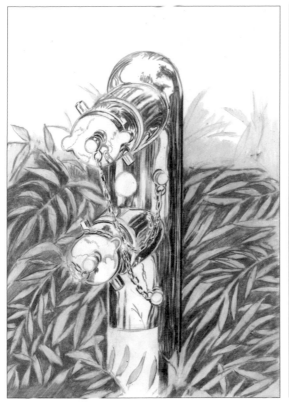

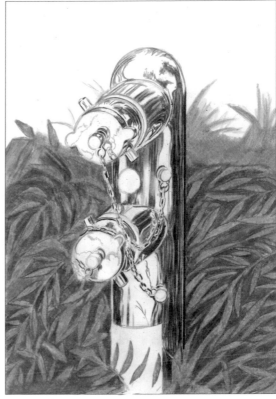

2

接著利用PC916 Canary Yellow與
PC903 True Blue替後面的植物上色。
倒映在消防栓的綠色部分也可利用
PC916 Canary Yellow與PC903 True
Blue上色。

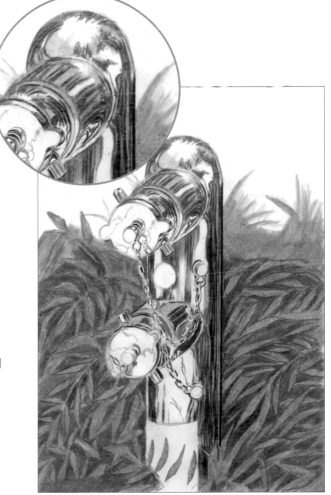

3

這次的消防栓也倒映了上方的藍天。可利用
PC1024 Blue Slate繪製藍天的倒影。

4

步道的倒影可利用PC997 Beige與PC918
Orange上色。

5

再次利用PC935 Black強調對比。後方的綠色
也可利用PC935 Black強調濃淡變化。

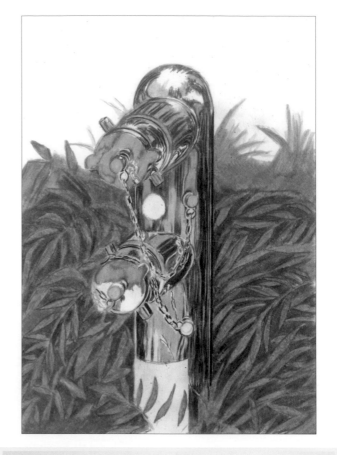

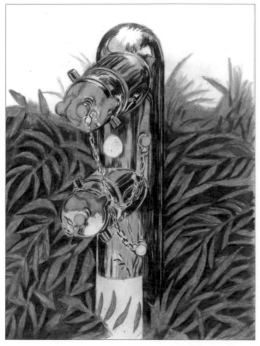

6

最後在標籤的部分上色就完成了。要將亮晶晶
的金屬上色的確不是那麼容易，不過下筆狠一
點，將倒映的周遭風景畫得深濃一點，就是替
金屬上色的重點。

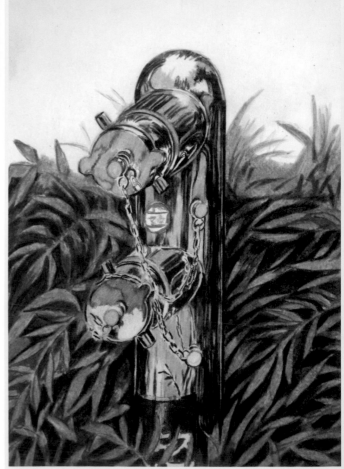

水

在各種風景之中，「水」比想像還常出現，尤其雨停之後，路面更是處處可見水窪，而水窪也是風景中的一大重點，所以讓我們也試著畫畫看吧！

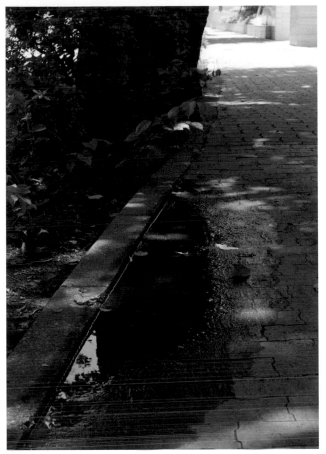

1

用鉛筆畫完草稿後，利用黑色彩色鉛筆繪製陰影。水藍色是倒映景物的顏色。黑色倒影的部分是樹幹。也可以在此時繪製漣漪。

一邊確認光線的方向是否與圍牆相同，一邊繪製步道的接縫。接縫的左側與下方都是暗部，可利用黑色強調這部分。

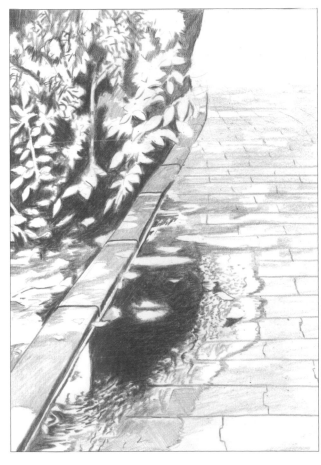

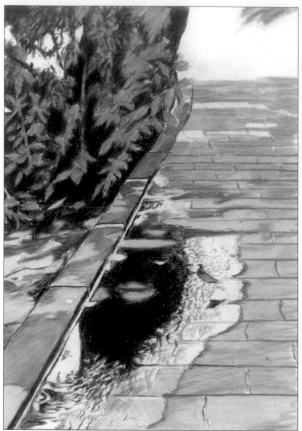

2

接著利用PC916 Canary Yellow與PC903 True
Blue替後方的植物上色。步道與緣石則利用
PC997 Beige上色。

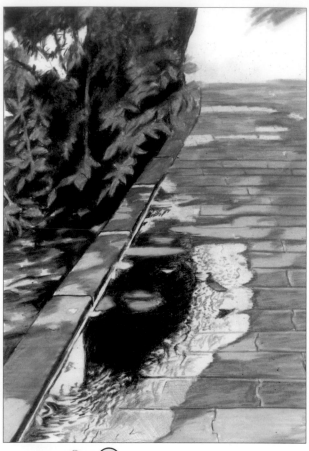

3

之後利用PC1074 French Grey 70%與PC947
Dark Umber塗出陰影。

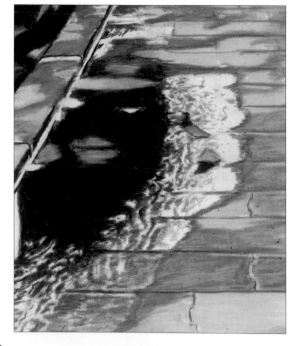

4

水窪漣漪的陰影部分可利用PC1074 French Grey
70%與PC941 Light Umber上色。亮部的繪製重點在
於保留白色。

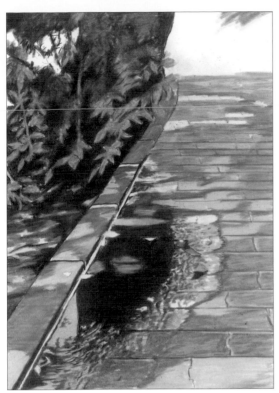
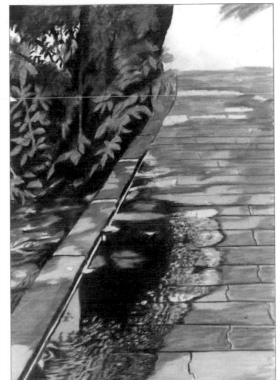

5

接著在亮部塗抹PC1024 Blue Slate，
之後再加上黑色，增強對比。
倒映的水藍色是天空的顏色。請仔細
觀察倒映在水面的是哪些景物，以及
觀察水面的搖晃程度。

6

利用黑色與PC947 Dark Umber調整
整張畫的對比，再利用筆刀刮出葉子
的亮部就完成了。

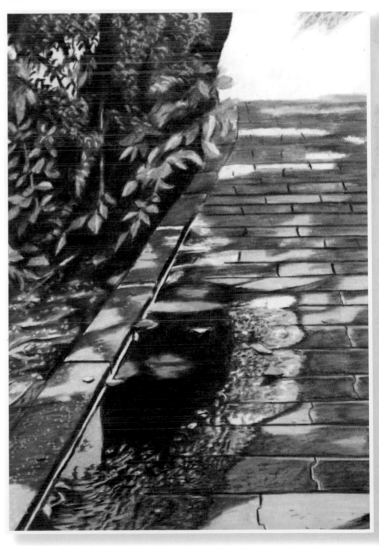

玻璃

房屋的玻璃可說是風景畫中，不可或缺的景物之一，也具有反射與透明這兩種特性，接下來就讓我們仔細觀察倒映在窗戶的景物吧！除了位於畫面右側的郵筒大面積地倒映在玻璃之外，穿過郵筒背後的汽車也留下蹤影，仔細觀察還能發現紅色三角錐也留下倒影，且可以看到貼在窗戶上的海報。

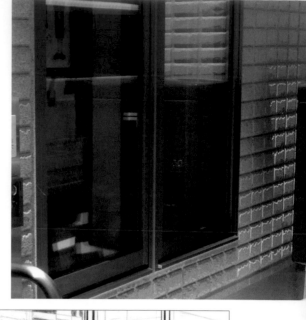

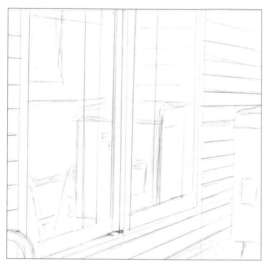

1

首先以鉛筆繪製草稿，再以黑色彩色鉛筆PC935 Black繪製陰影。

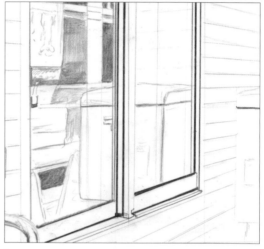

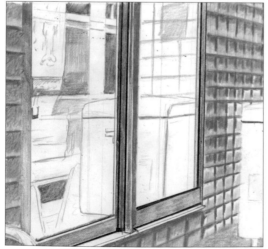

2

接著以PC1074 French Grey 70%替窗框上色，同時利用PC1074 French Grey 70%描繪陰影較深的部分。之後以PC997 Beige替整個牆面上色。

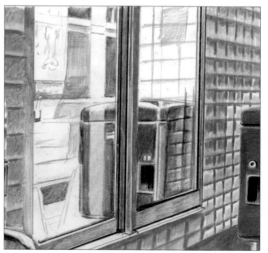

3

接著以PC924 Crimson Red與PC918 Orange替右側的郵筒上色，再以PC947 Dark Umber修飾。之後以完全相同的顏色替倒映在玻璃上的郵筒上色。

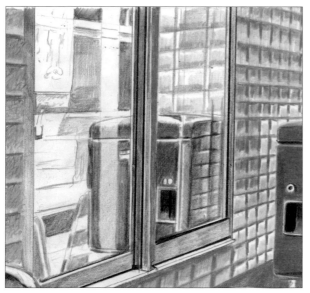

4 以相同的顏色替三角錐上色。要注意的是這次的玻璃有二層，所以景物的倒影也有雙重輪廓。

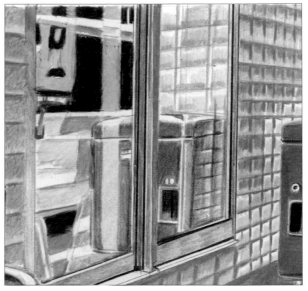

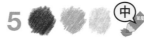

5 接著繪製郵筒後面的汽車。雖然差異不那麼明顯，不過汽車的窗戶可利用黑色上色，車身可利用PC1063 Cool Grey 50%上色。貼在窗戶上的海報也可利用PC1024 Blue Slate繪製。

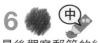

6 最後觀察郵筒的紅色映在壁面的部分，再於牆面加點紅色就完成了。

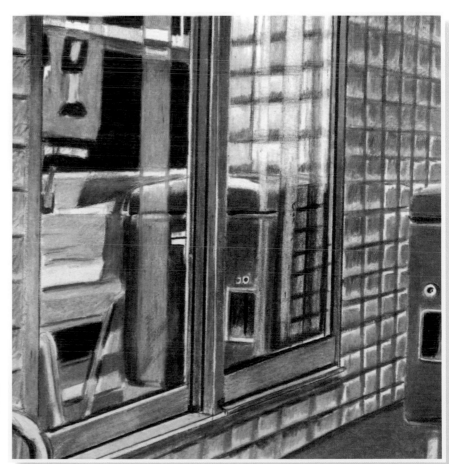

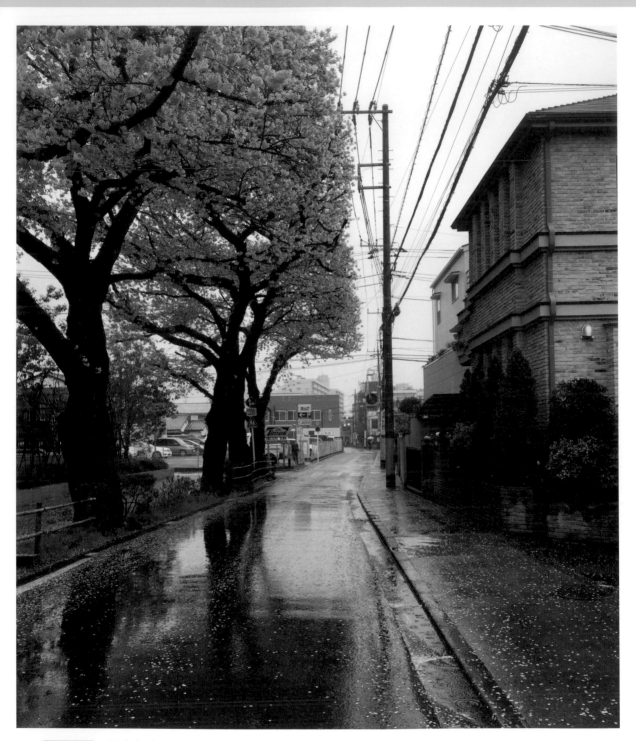

決定 雨停之後，光線射入的瞬間，路面就會產生反射。
這次的景色決定以這個角度繪製。櫻花已經盛開了。

完成作品

使用的顏色

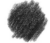
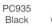

| PC935 Black | PC916 Canary Yellow | PC903 True Blue | PC941 Light Umber | PC997 Beige | PC1074 French Grey70% | PC944 Terra Cotta | PC1063 Cool Grey 50% | PC947 Dark Umber | PC918 Orange | PC930 Magenta | PC938 White |

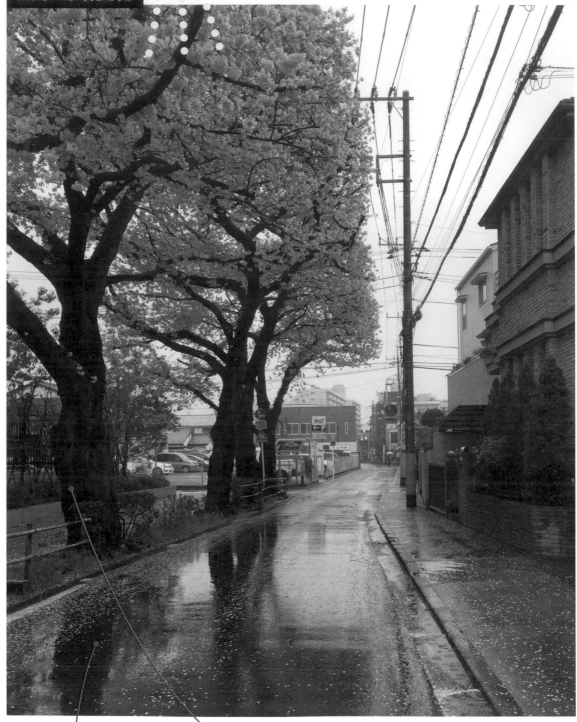

觀察明暗變化

光源

暗部（景物落在地
面的模樣與形狀）

陰影（景物本身造成
的暗部）

光線來自左側遠景，
所以陰影落在前景處。

光源=太陽、電燈、日光燈。

108

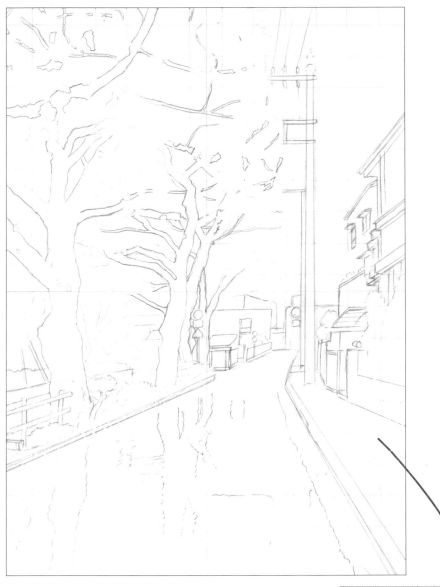

1

這次作畫大小為B4。請在A3大小的KMK肯特紙上以2B鉛筆繪製B4大小（364mm×257mm）的區塊。為了方便辨識位置，可在繪圖紙與照片繪製格線。利用2B鉛筆繪製垂直與水平的中心線，接著再繪製以這兩條中心線為基準，間距為20mm的格眼。以2B鉛筆繪製整體的草圖後，再以橡皮擦將多餘的格線擦掉。

上色（陰影）

接下來就以彩色鉛筆進行作業。以黑色彩色鉛筆PC935 Black繪製陰影與暗部。

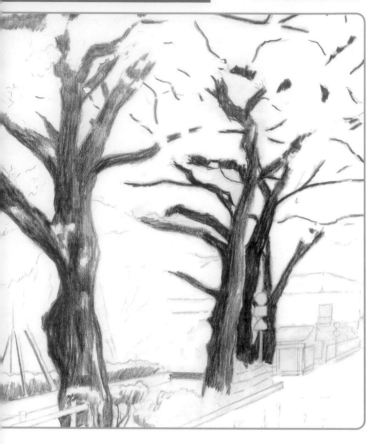

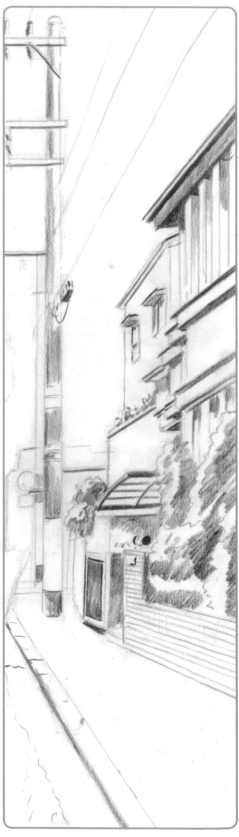

2

首先從櫻花樹的樹幹開始繪製，這也是照片中看起來最暗的部分。請沿著生長的方向畫出深濃的線條，替樹幹上色。樹幹表面的花朵倒影則可利用筆壓更強、顏色更濃的線條上色。記得也替櫻花樹的樹枝上色。

3

接著替建築物、植栽、電線桿的陰影上色。請使用比樹幹弱一點的筆壓輕輕上色。

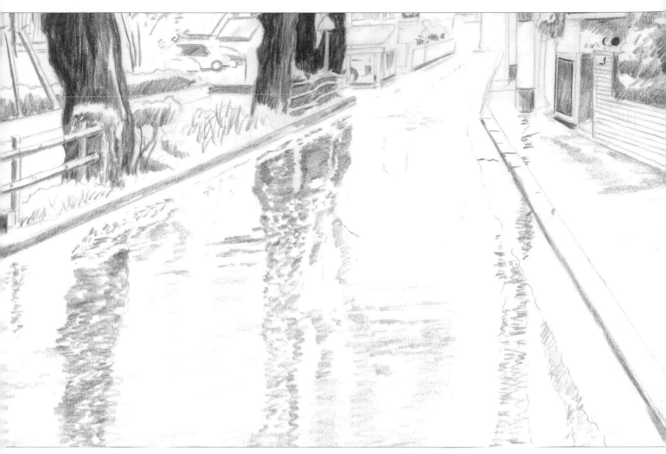

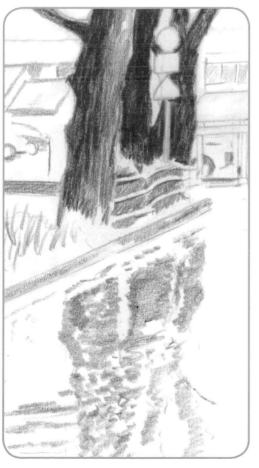

4

接著就是最重要的溼滑路面。反光的部分是以
最亮的白色呈現，所以也不需要上色。一邊觀
察倒映在路面上的櫻花樹幹或電線桿，一邊以
垂直反轉的方向繪製櫻花樹幹與電線桿的黑色
倒影。

櫻花樹的樹幹是以垂直的深黑色線條繪製，但
倒映在路面的樹桿卻是依照水面搖晃的方向，
繪製一堆細橫線。繪製之際要注意的是，越接
近根部，線條就越清晰，越離開水面，顏色就
變得越淡。

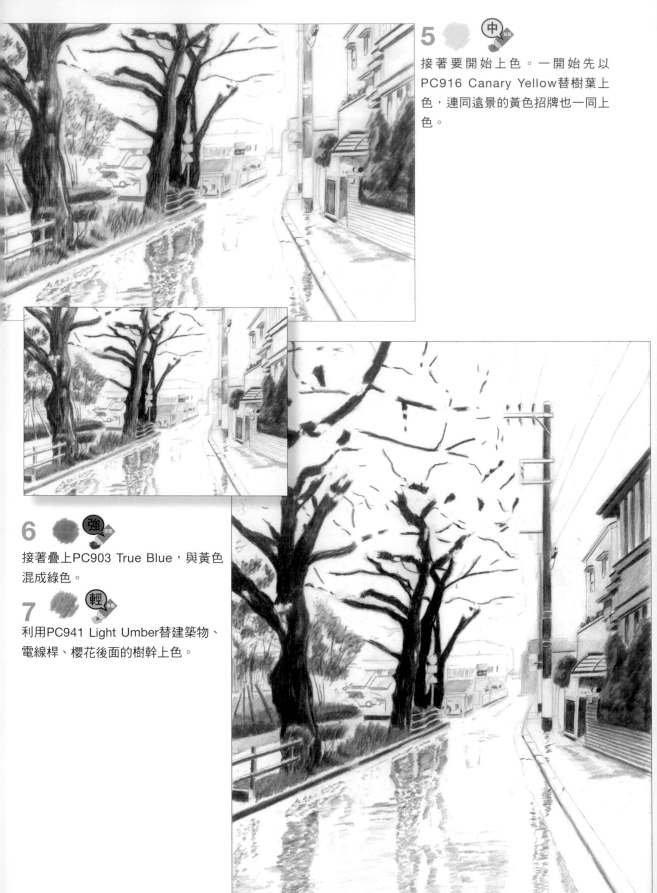

5 中

接著要開始上色。一開始先以 PC916 Canary Yellow替樹葉上色，連同遠景的黃色招牌也一同上色。

6 強

接著疊上PC903 True Blue，與黃色混成綠色。

7 輕

利用PC941 Light Umber替建築物、電線桿、櫻花後面的樹幹上色。

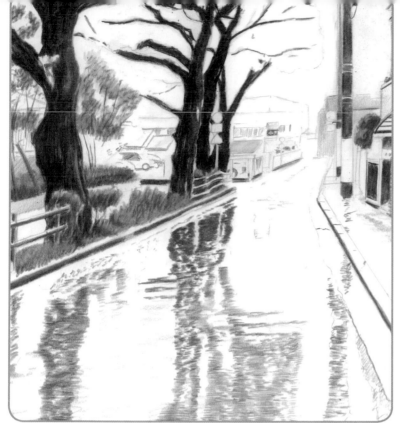

8

接著將注意力轉移到路面。以
PC941 Light Umber替路面的
櫻花倒影上色。

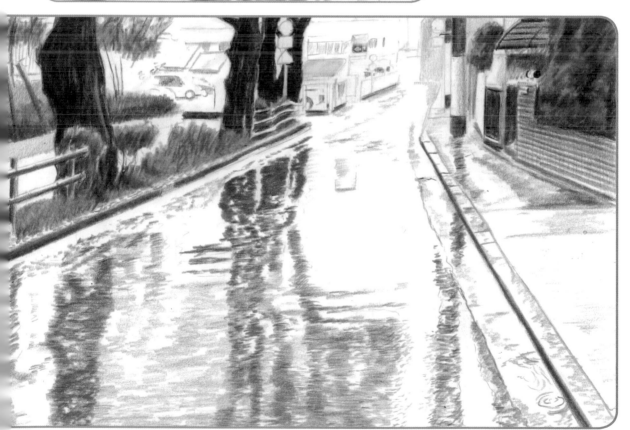

9

接著再以PC941 Light Umber替倒映在路面的樹枝、建築物與
電線桿上色。由於路面有不少凋零的櫻花花瓣，上色時，可隨
處留白，不用太過精準。

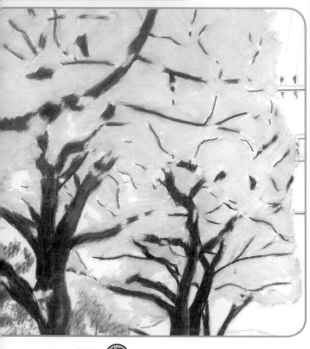

11 從遠處眺望盛開的櫻花很像是綿花糖吧！可在Beige的顏色上塗抹PC1074 French Grey 70％，營造猶如綿花糖般的立體感與蓬鬆感。

10 接著要替櫻花上色。先以PC997 Beige替所有櫻花上色，櫻花之間的天空則留白。

12 為了營造櫻花花瓣十分密集的感覺，可利用PC1074 French Grey 70％在櫻花繪製細線。電線桿與路面也利用PC1074 French Grey 70％增加明暗的變化。

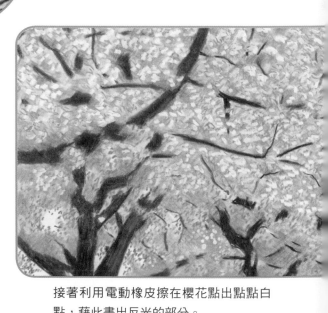

接著利用電動橡皮擦在櫻花點出點點白點，藉此畫出反光的部分。

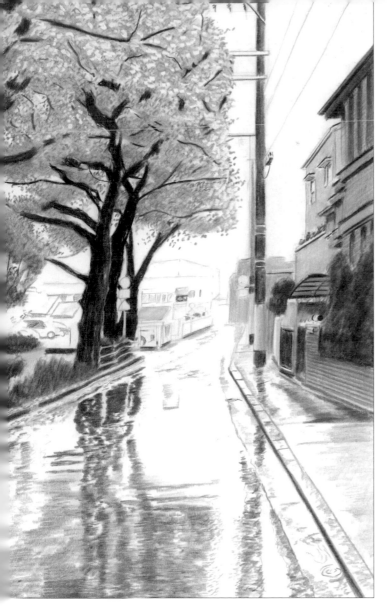

13

利用PC944 Terra Cotta替櫻花與建築物增添些許偏紅的色調，也要記得替路面的櫻花倒影加點紅色。

14

利用PC1063 Cool Grey 50％替中景到遠景的建築物上色。

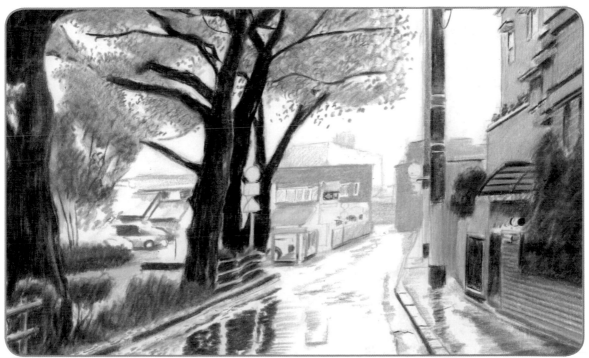

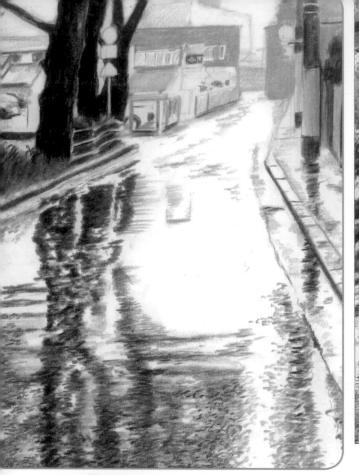

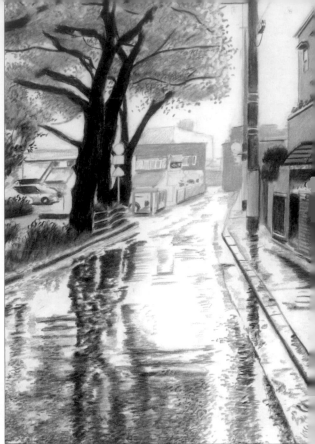

15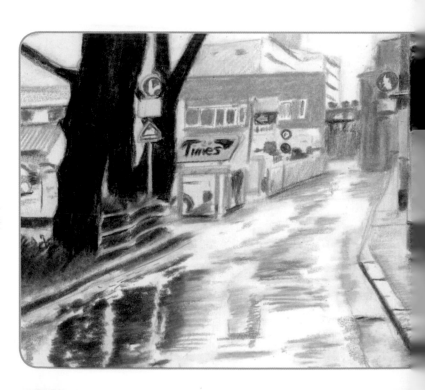

利用PC947 Dark Umber繪製路面的暗部來強調對比，也可
在建築物與電線桿繪製陰影。櫻花樹後面的樹木與櫻花則
可利用PC947 Dark Umber進一步強調立體感。

16

利用PC918 Orange替停車場的P指標以及
倒映在路面的P指標的光線上色。其他較
瑣碎的景物也可在此時繪製，例如可利用
PC935 Black繪製電線等。

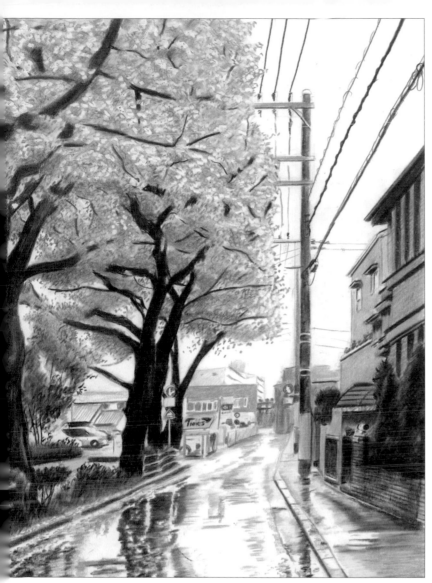

17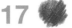

以藍天為背景時，照在櫻花的光線會產生更強的對比度，所以若將櫻花塗成偏白的色調，看起來則更有真實感，不過這次的背景是陰天，因此利用PC930 Magenta加點粉紅色。

18

最後利用電動橡皮擦隨機在路面點綴白點，藉此來表現散落在路面的櫻花花瓣。調整細節，添加PC938 White讓各部分融入畫面就完成了！

Gallery 畫廊

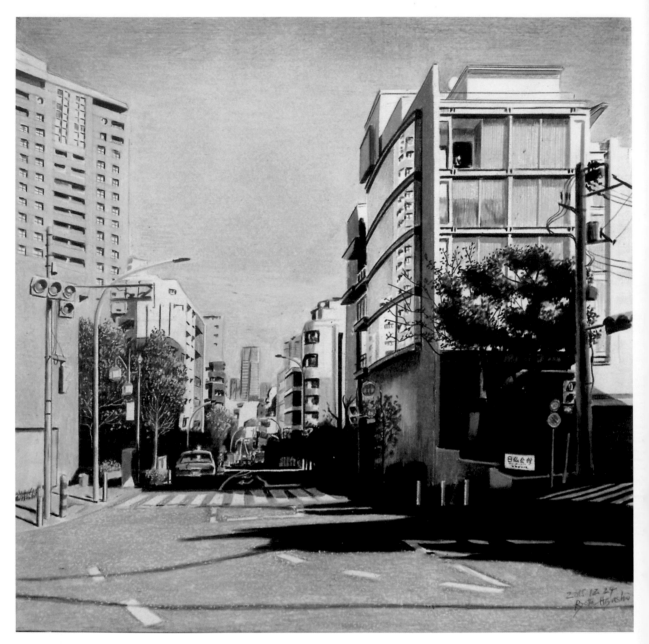

冬空 澀谷區惠比壽／2015.12／300mm×300mm（B2）／KMK肯特紙

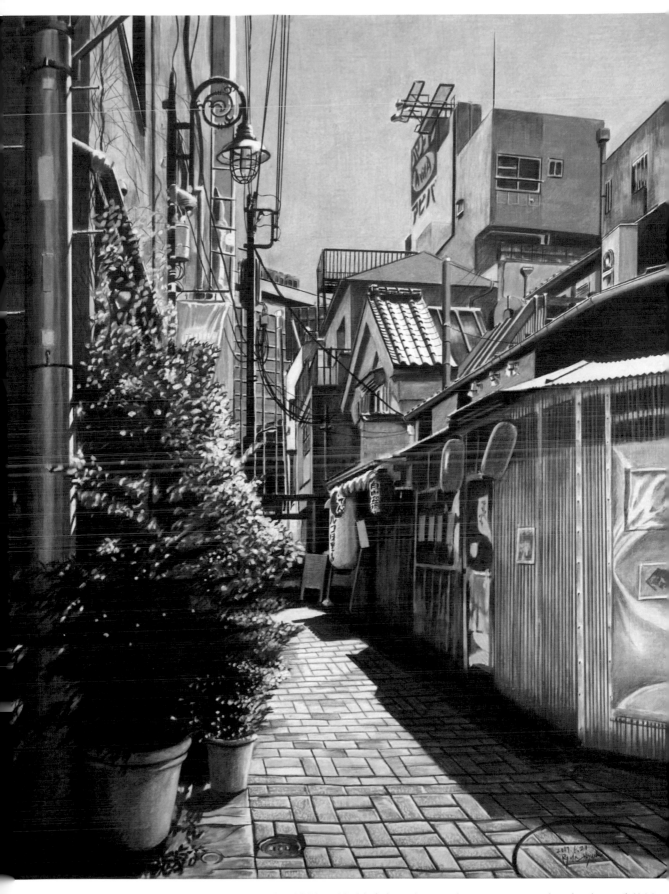

初夏之風 目黑區自由之丘／2017.6／652mm×530mm（F15）／KMK肯特紙

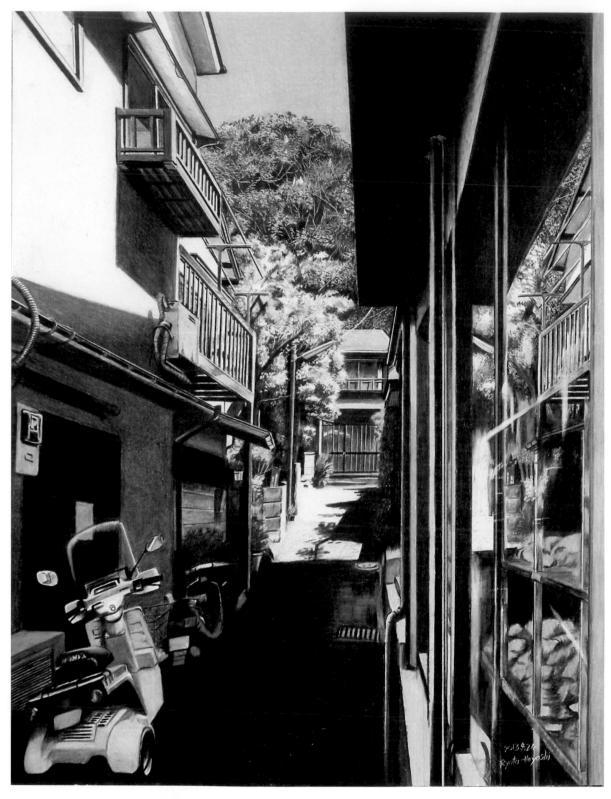

（左）江之島散策 藤澤市江之島／2013.8／53mm×41mm（P10）／KMK肯特紙

（右）光・彩 中央區銀座／2015.1／515mm×364mm（B3）／KMK肯特紙

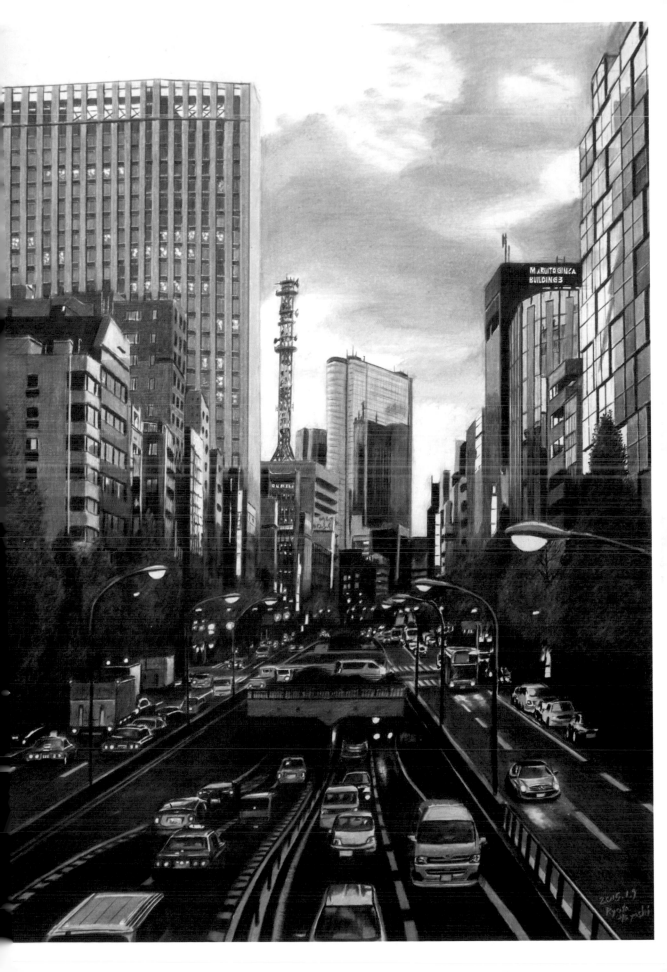

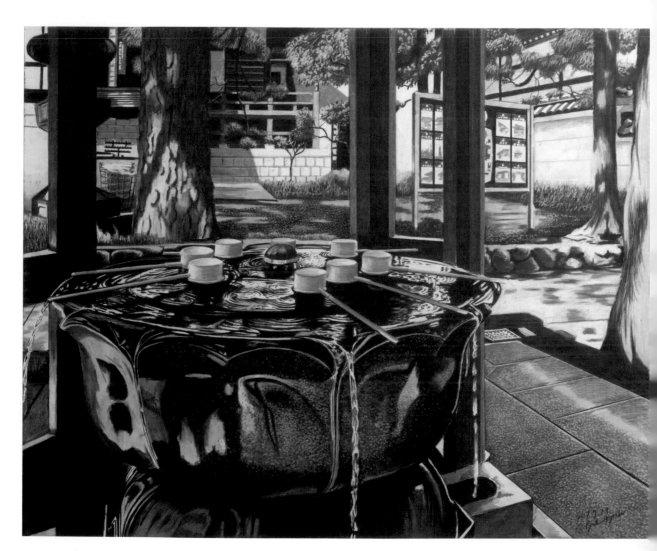

涼風 練馬區石神井台／2017.7／652mm×530mm（F15）／KMK肯特紙

練習專用的草圖集 　請使用在繪圖紙上。

繪製住宅區→P.57　這裡的草圖是原作的60％大小。放大為167％就是原本的尺寸。

描繪綠意→P.83　這裡的草圖是原作的60％大小。放大為167％就是原本的尺寸。

繪製路面的反射→P.107　這裡的草圖是原作的60％大小。放大為167％就是原本的尺寸。

結語

大家覺得有趣嗎？是否讓大家感受到繪製風景畫的趣味了呢？

我的風景畫既沒有富士山，也沒有優美的湖泊，都是隨處可見的街角。若以舞台劇比喻，大概是屬於沒有主角的群像劇。雖然平凡無奇的電線桿、圍牆、瓦片屋頂這類景物沒有足以擔綱主角的氣場，只是委身一旁的配角，但少了它們，整齣戲將不成戲，所以它們也是很有個性的演員，若從這點換個角度觀察，

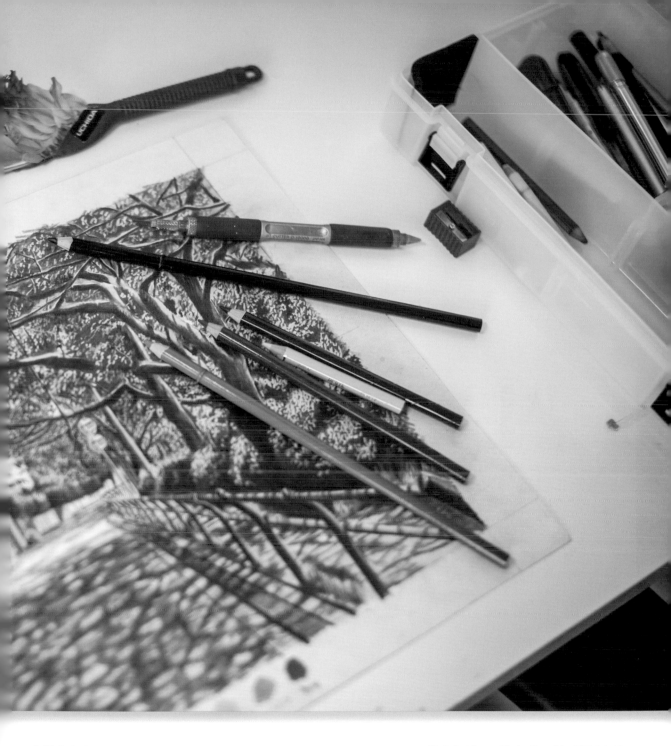

它們或許也能成為主角。

　　本書以不同的角度觀察這些隱身街道的配角，再將它們繪製成畫。在局部繪製的說明裡，它們都是其中的主角，而「住宅區」、「綠意」、「路面反射」這些大主題都是由它們組成，可見它們的確是不可或缺的名配角。

　　如果今後大家也想繪製街角的風景，請務必仔細觀察這些名配角，它們有時會在意想不到的地方出現，有時身上又帶著各種不同的色彩，偶爾還會因為光線的角度而產生妙不可喻的陰影，我想大家應該已深深愛上它們了吧！走到街上，大家的眼睛也可以成為畫家的眼睛……。

　　希望有機會再與大家見面。

林亮太

PROFILE

林亮太 Ryota Hayashi

早稻田大學第一文學部主修美術史畢業。
1995年以平面設計師、插畫家的身分，主要活躍於音樂業界、學校教育相關活動。
2009年開始以色鉛筆創作。
主辦「Tokyo Colored Pencil Style（東京色鉛筆風格）」。

著作
《超逼真！色鉛筆寫實技法》（マガジンランド出版）
《超逼真！色鉛筆寫實技法2》（マガジンランド出版）
《色鉛筆寫實畫超入門》（講談社出版）
《Tokyo Sketch 寫實色鉛筆畫家・林亮太的世界》（文芸社出版）
《比照片更美！林亮太的超寫實色鉛筆繪畫技》（マール社出版）

TITLE

林亮太 色鉛筆寫實街角風景畫

STAFF		ORIGINAL JAPANESE EDITION STAFF	
出版	瑞昇文化事業股份有限公司	攝影	bozzo
作者	林亮太	裝丁	鈴木 朋子
譯者	許郁文	協力	株式会社ベステック
			三菱鉛筆株式会社
總編輯	郭湘齡		ホルベイン画材株式会社
文字編輯	徐承義　蔣詩綺　陳亭安　李冠緯	編集	松本明子（株式会社マール社）
美術編輯	孫慧琪		
排版	靜思個人工作室		
製版	昇昇興業股份有限公司		
印刷	龍岡數位文化股份有限公司		

法律顧問　　經兆國際法律事務所　黃沛聲律師

戶名	瑞昇文化事業股份有限公司
劃撥帳號	19598343
地址	新北市中和區景平路464巷2弄1-4號
電話	(02)2945-3191
傳真	(02)2945-3190
網址	www.rising-books.com.tw
Mail	deepblue@rising-books.com.tw

初版日期	2018年12月
定價	380元

國家圖書館出版品預行編目資料

林亮太：色鉛筆寫實街角風景畫 / 林亮
太著；許郁文譯. -- 初版. -- 新北市：瑞
昇文化, 2018.12
128面；18.2 x 25.7公分
譯自：色鉛筆で描く 街角風景画
ISBN 978-986-401-293-0(平裝)
1.鉛筆畫 2.繪畫技法

948.2　　　　　　　　　107020288